简牍书法研究丛书

孙敦秀　主编

帛书集字斗方幅式及欣赏

BOSHUJIZIDOUFANGFUSHIJIXINSHANG

赵青红　安宇　著

民族出版社

赵青红

字子渊，斋号"帛韵阁主"。中国楹联学会会员，北京市书法家协会会员，北京大学文化创意创新孵化基地简牍书法艺术院帛书委员会副主任、简牍书法艺术院研究员，清华大学简牍书法研修班班主任。

出版《缣帛书法入门指南》。其书法作品发表在《京郊日报》《中国书画报》《书画报》《华夏诗联书画》。其作品入选"北京市美丽乡村书法作品展""庆世园迎冬奥全国名人书画邀请展""华人翰墨书画展""贵州省贵阳市阳明祠展览"并被收藏，获"2019年首届社会责任春节晚会"书画艺术优秀奖，中国社会福利基金会"公益大使"荣誉称号。

安宇

号留心今下，祖籍河北深州，现居北京通州。师从孙敦秀先生。就学于清华美院培训中心美术理论研究与书画创作高研班——孙敦秀简牍书法专项研修课程。

品书法幅式之美　拓创作便捷之径
（总序）

　　本套《简牍书法研究丛书》（第二辑）是简牍书法艺术院继《简牍书法研究丛书》（第一辑）之后推出的又一套集书法实用性和欣赏性于一体的图书。

　　本辑丛书共包括《帛书集字对联幅式及欣赏》《帛书集字条幅幅式及欣赏》《帛书集字斗方幅式及欣赏》《帛书集字中堂幅式及欣赏》《帛书集字匾额幅式及欣赏》《帛书集字扇面幅式及欣赏》六个单行本，囊括六种常用书法集字幅式和《中国简牍书法实用指南》。本套丛书的构思如下：

　　一是采用帛书书体，充分展示其书法艺术的美感。以集字的形式突出帛书体扁平而稳定，均衡而对称，端正而严肃，笔法圆润流畅，直有波折，曲有挑势，于粗细变化之中彰显清秀的特性。通过集字，在力求规范整齐之中呈现自然恣放之美。

　　二是选取常用的书法幅式，重点突出实用性。本套丛书较为全面地涵盖了书法常用幅式中在结字、谋篇和章法方面的巧妙布局，各具特点，突出变化，灵活多样，为书法爱好者在学习、创作中提供有益的帮助和借鉴，尽量给予好的启迪。

　　三是增加赏析内容，提高知识性。在每一幅（副）作品下增加书法和字意的简要点评赏析，融墨法、笔法和理法于一体，使书写者在学习书法幅式的同时，对内容有更加透彻的理解，为更好地进行创作奠定坚实的基础，同时也为书写者在实践中提供引导和拓宽途径的作用。

　　在编纂过程中，我们组织简牍书法研究院的骨干力量，从指定人员、确定专题和主攻方向、收集资料、明确完成时限等具体环节和时间节点进行了周密部署。其间，先后五次集中编者进行研讨，解决编纂过程中的疑难问题。按照精益求精的要求，编纂力求达到选字精准，对涉及未包括的字，我们逐一查阅帛书字库中具有相同部分笔画的字形进行组合，以达到字体整体的协调。针对某些无法查阅且在本套丛书中重复出现的字，我们尽可能在字库中通过多选用不同的具备相同笔画的字进行组合，在细微处突显变化之妙，使同一字呈现不同的视觉效果，也起到丰富整体幅式之美的作用。

为进一步提升本套帛书集字幅式及欣赏丛书的质量，我们专门组织有关专家和学者进行了三次专题研讨，集思广益，拓展思路，制定有针对性的措施，为整体丛书编纂的顺利进行给予了极大的帮助。

本套丛书得到了民族出版社的大力支持，尤其是宝贵敏、马少楠两位编辑亲身参加编撰研讨会，对选题标准、内容要求和编纂时限等给予了具体意见，针对丛书稿件，及时提出修改建议，使稿件日臻完善，极大地提高了编纂效率。

在编纂本套丛书的过程中，北京大道传媒文化有限公司董事长赵焕昌先生给予我们大量的技术支持，在此深表谢意！

由于本套丛书为简牍书法艺术院第一次在帛书集字幅式方面的大胆尝试，加之水平能力所限，难免存在疏忽和不妥之处，欢迎业内方家予以指正。

孙敦秀

2021 年 7 月 27 日于京东古运河畔怵韬斋

前　言

　　斗方是形为方的一种书画幅式，通常为一二尺见方的正方形，或稍长一点的准方形，因其状如斗，故名。单页的斗方裱成片者，亦称"镜蕊"，可装于镜框内或挂在墙上供人欣赏品评，传统上属书画小品之类。斗方亦可成套装裱成册，名为"方册"。斗方因小巧灵活而并不失其工，甚为书画作者和欣赏者所喜爱。在现代，斗方因更符合现代建筑的风格意趣而受到欢迎，斗方作品小巧的特点逐渐突破，有大型化的趋向。

　　斗方的起源，大致可追溯到西周晚期厉王时期，当时盛行青铜器物，著名的散氏盘即为其一。散氏盘出土于清乾隆年间，盘刻铭文19行357字，因有"散氏"字样而得名，铭文整体布局即为方形。魏晋、南北朝时涌现有大量墓志造像，亦多为方形或准方形，此当为斗方幅式的发展。晋唐以后，诸多文人书家的手札诗稿亦常取方形或准方形，如宋代文学大家苏轼的许多诗稿，从幅式的角度看，亦为斗方无疑。至明清时期，斗方幅式更为书画家重视，应用娴熟，构图布局灵活多变，佳作迭出。

　　随着斗方幅式应用的增多，它还逐步走向民间，成为民间节俗中祈福字画最常见的一种表现形式，如方幅的"福""寿"字等。很多地区还常见由数个字互借偏旁部首而组成的奇特大字，写于一张大红方纸上张贴于特定的场合，字组常为一句寓意特殊或吉祥的话，如"招财进宝""黄金万两"等，十分有趣。

　　斗方作为一种书法幅式，其特点即方正，其既不似条幅的修长，也不似横幅的伸展，横竖牵连，彼此限制，这给创作带来一定的难度，如处理不当易给人过于平正、呆板直白的印象，故斗方非常考验书画者的创作活力和艺术功力。

　　斗方书法创作的内容，多为诗词歌赋、格言警句等，亦可自创诗文，但字数一般不宜太多——许多斗方只取一两个字，意蕴反更为深厚。小幅斗方创作，应注重书写自然，追求古、雅、静的书卷气，要禁得住琢磨；大幅斗方，则要有气势，首先造成对欣赏者的视觉冲击，追求雄、拙、趣。当然，这只是一般而言。书写的字数、字体以及具体的内容等，各从不同的角度决定着作品的气质。

　　和其他幅式一样，斗方作品的作品要素，包括内容、题款、钤印等。多字斗方在

其布局排列上，可有队形式、穿插式、图画式等。队形式最为常见，有的有行有列，有的有行无列，有的有列无行，有的无行无列，或规整秩序，或俯仰揖让，样式丰富、不一而足，题款、钤印与正文遥相照应。穿插式，其正文与题款、钤印则可彼此穿插，布白不拘天地左右，可灵活布置，亦可少留甚或不留白，其疏可荡舟走马，其密可风雨不透或似乱石铺街，以奇趣或意境取胜，这是一种反传统的布局方式。图画式，多综合借鉴美术、摄影等其他艺术品类的原理，对作品的内外表现形式进行着意设计，比如对纸张的形制、底色进行特殊加工——染色、仿碑拓、仿残纸、定制背景等，以增强画面的装饰美，字的开合疏密与墨的浓淡枯湿均要服从作品的整体构思，使作品整体如画。

集字集句是我国传统文化中常见的一种艺术表达方式，也是文学艺术家喜爱的"游戏"。从浩如烟海的古代文化作品中萃取现成的艺术片段，加以重新排列组合，形成新的作品，焕发另一种生机，既不失为一种创作，也是向历史文化作品——尤其是经典作品的致敬。但它显然又不同于自由创作，所选取的艺术片段在原作品环境中已经具有自己的"性格"，又要在新的环境中和其他来自不同环境具有不同性格的艺术片段获得和谐统一，正如撮合本不认识的男女成为有情人，还要成就一段完美的婚姻，难度可想而知，但也正因其难度和有趣，更令人心痒意痴。

这本集字斗方小册子是我们几位书坛候补在集字创作方面的一种雏鹰试胆，好在它只是一种"游戏"，又有恩师孙敦秀先生撑腰在后。这里呈给读者的斗方作品，用字当然均非原创，为文亦多为大家熟知的来自我国传统文化经典的格言警句，唯其铺排布局是作者尽心竭力之处，可略加赏析。需要说明的是，由于为集字作品，难度随字数的增多而显著加大，考量自身能力，本册集字作品正文至多为十六字。如这些不成器的作品能有幸成为读者创作斗方作品时的某种参考，当为意外的惊喜。

目 录

独 字

双 字

三 字

四　字

五　字

六　字

七　字

八　字

九　字

十　字

十一字

十二字

十三字

十四字

十五字

十六字

独

字

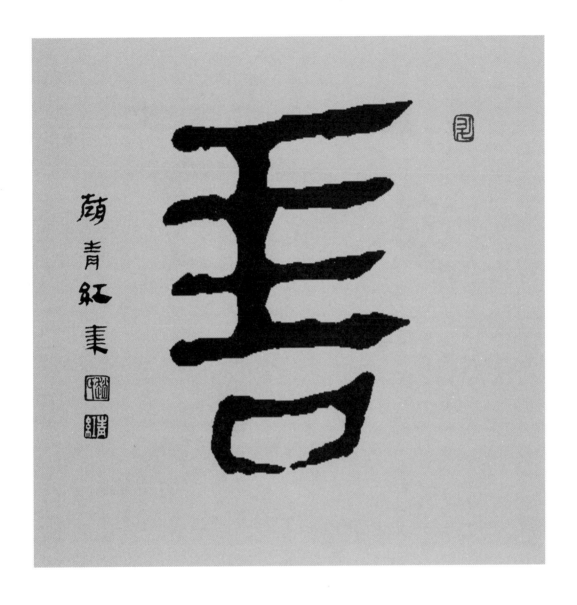

[释文与赏析]

善

善，从言从羊，本为吉祥之义，经过引申，一切良、好、优长的事物，乃至优长本身均可名之为善。老子曰"上善若水，水善利万物而不争"，是说最好的品行就像水一样，利益万物而不与万物相争。

斗方"善"字，字形方正匀称。书者不厌其字横画多，反再添横画，将斜点尽变为横，仅于长短和起笔收尾之处细求变化，"善"意不减却增。用章三枚，右侧中下留白较多，使主字笔意尽情舒展，通幅气脉通畅。

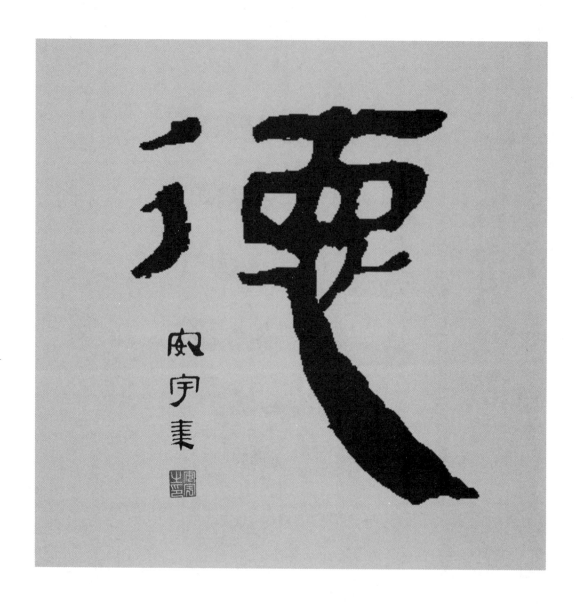

[释文与赏析]

德

德，一般理解为品行，特指好的品行。子曰："德不孤，必有邻。"（《论语·里仁》）德行好的人一定会有志同道合的人前来相伴。

斗方"德"字，其右下"心"旁尚保留篆书的形态特点，尤亮丽处，主笔重墨拖向右下，使全字重心下移，突出德有心，我们可以理解为能处世、待人善的诚心。此"德"字左旁笔画少，左下留有大量空白，落一穷款于此，既延长了双人旁之笔势，又弥补了此处空白，下钤一印，醒目庄严，吻合主题，堪为妙制。

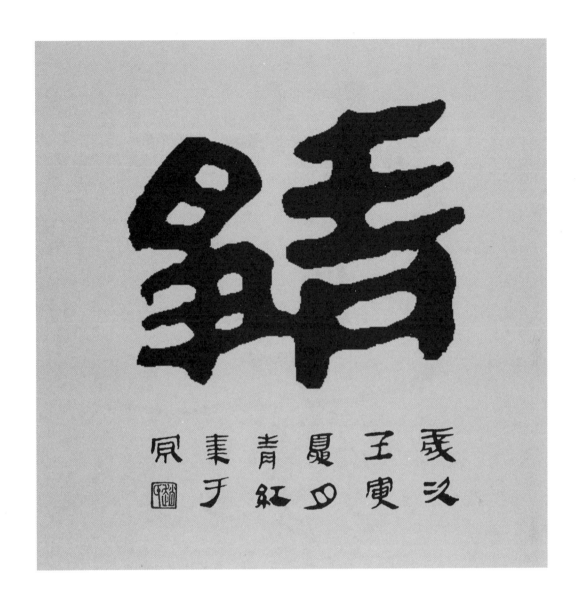

[释文与赏析]

静

"静以修心",出自诸葛亮《诫子书》,意指依靠内心安静、聚精会神来修养身心。

此斗方独字布局,"静"居其中,形式简约,笔画浑厚肃穆,令人肃然起敬。款字采取下落款形式,二行布局,整齐划一,既文款协调,又添一种方严宁静、简洁安神之意境,形式和内容吻合得很好。

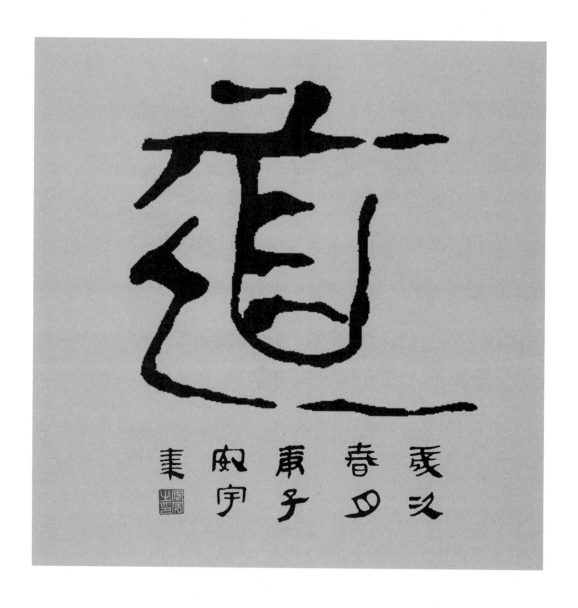

[释文与赏析]

道

老子《道德经》开篇："道可道，非常道。"道是中华文化的根点，云自然变化之理。

斗方"道"字，独体字布白，手法殊异，风格独特，笔画纤细而字体阔大，占据幅式绝大空间，线条蛇飞龙游，运动中多有断笔而笔意却连绵不断，笔笔之间意气流动，呈自然变化之理，形、意相得益彰，浑然天成。款语四行，每行两字排布，末一字下钤一印，整齐稳妥，反"文正款活"之古训，于"文活款正"中意趣别生。

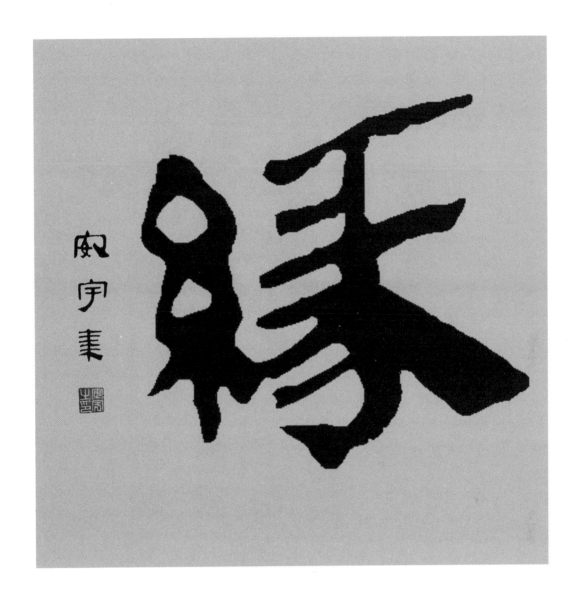

[释文与赏析]

缘

缘，本指衣物的边饰，引申为事物间的关联。人生在世必然处于各种各样的缘中，人的一生也要面对、处理各种各样的缘。

本例"缘"字，观其行笔，篆书痕迹颇重，尤其左半部分，笔画的粗细随意却又使其与篆书及后来成熟的隶书截然分开，颇得自然之真趣。此"缘"字末笔粗重，正是对应着其他笔画的相对窄细和走行，以取得整体的平衡。

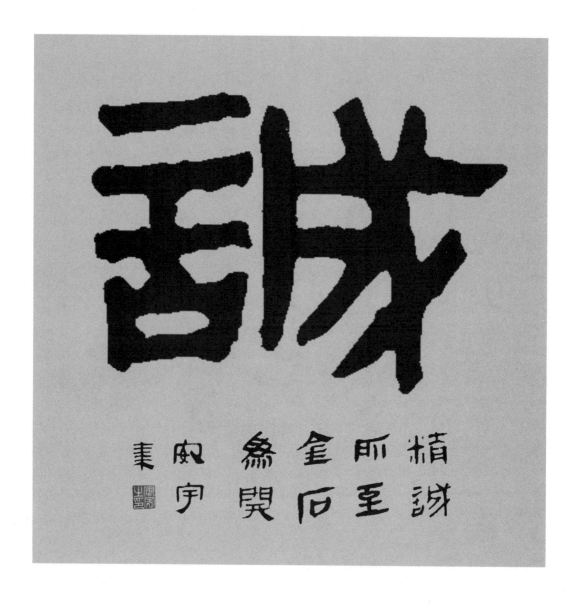

[释文与赏析]

诚　精诚所至，金石为开。

诚，本义真实无妄，今可理解为实事求是。"精诚所至，金石为开"出自汉代王充的《论衡·感应篇》，形容真诚的力量超出人的想象。

本例所选"诚"字颇有金石斧钺之气，左半部分敦实，右半部分锋利，显示了"诚"的力量，副文"精诚所至，金石为开"正是对这种力量完美的解释和说明，相得益彰。四行副文和落款钤印整齐布于主文下方，稳稳托住主文，通幅透出稳重简洁之美。

双

字

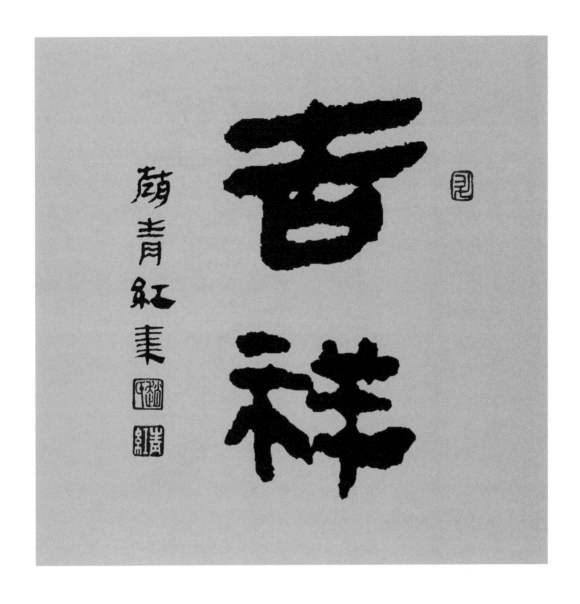

[释文与赏析]

吉祥

吉祥，语出《庄子·人间世》，意为好事之征兆，在中国传统文化中寓意美好、祥瑞、幸福。

此双字斗方，属于少字数布局，其不同于独字斗方布局之处，就是需要考虑上下两个字的迎合关系。"吉祥"二字，上下排布，结体扁平，体势横向伸张，笔画多圆起笔，朴拙、浑厚，在黑白空间上也有着明显的分割和照应。止文左侧落一穷款，整洁利落。

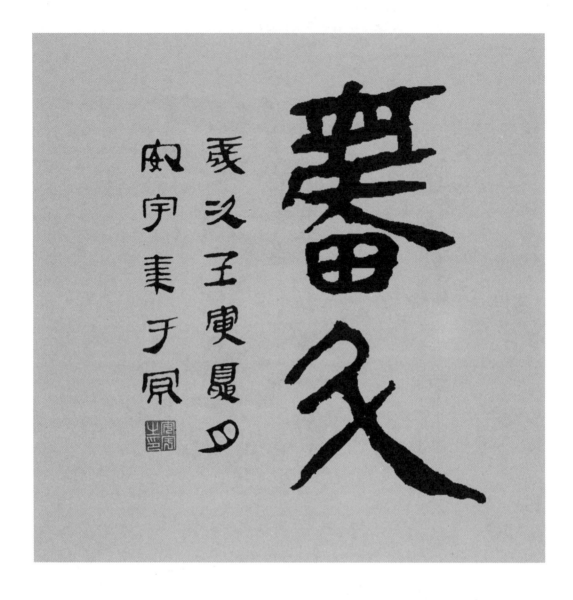

[释文与赏析]

奋斗

奋斗是"奋而斗之"的缩减。奋的本义是飞鸟振羽展翅，引申为振作、起劲。奋斗，即为了实现一定的目标而努力。

斗方"奋斗"，双字竖列，"奋"字朴拙有力，居中一撇短小，如匕首投出，与相接的一捺对比突出。"斗"字一捺舒展，既稳住了本字，又托住了"奋"字。款语两行，布于正文左侧，墨匀色称，比例适当。全局平实有力。

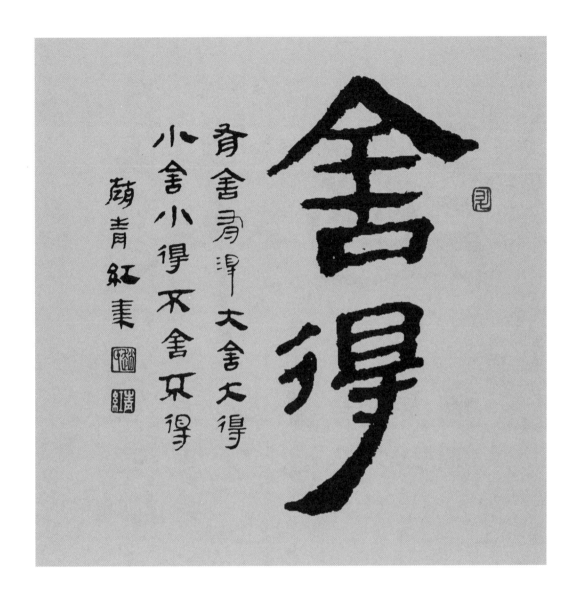

[释文与赏析]

舍得 有舍有得，大舍大得，小舍小得，不舍不得。

舍得，既是一个客观过程，也是一个主观过程，是人生本质的一种概括，对它的态度，决定了个体的生命状态。以此二字句为主题的书法作品随处可见。

本例斗方，"舍""得"二字均含一重笔，撇向左下，捺向右上，内部笔画排列较整肃，可寓"向外而舍，向内而得"之意。副文十六字墨色浓淡相宜，重字各有变化。用章三枚，更起到凝神聚气之功。

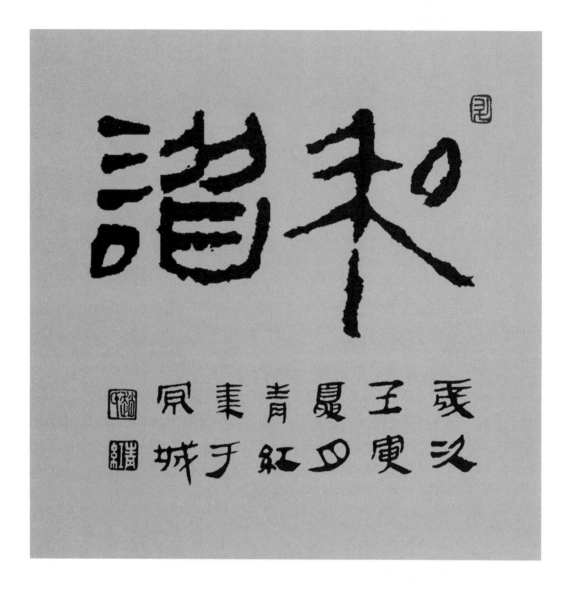

[释文与赏析]

和谐

和谐，是我们处理关系时渴望达到的一种境界——各不失声、各得其所。正如本作品中的各部分，既彼此独立又相互联系，既是一个整体，又不失去自我，在照应对方的过程中个体的价值也获提增。

本例斗方，"和"字一反常态，"禾"部充分舒展，"口"部揖让至右上而不相离，"谐"字中规中矩，款语居下，行列分明，三枚印章，相得益彰，充分体现了和谐之美。

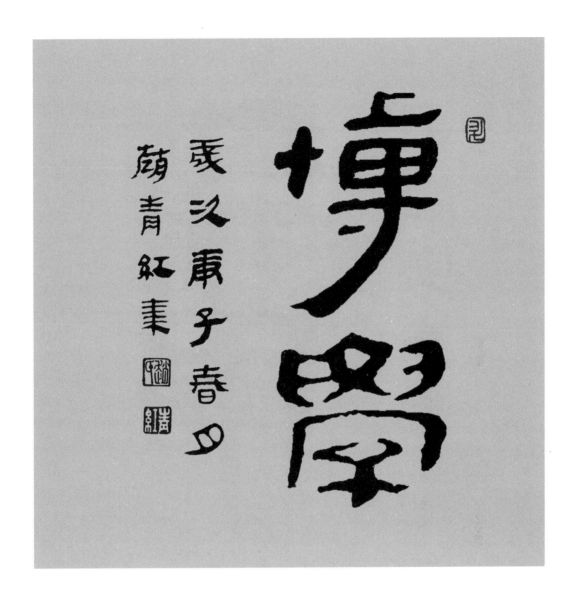

[释文与赏析]

博学

博学，一义为广泛地学，二义为学识丰富的一种状态。《礼记·中庸》"博学之，审问之，明辨之，笃行之"中的"博学"即为第一种意义。书法作品中用于自励亦常取此义。

本例斗方中，"博"字伸展，突出贯通拉长的竖钩，此既为简牍书体的特征性笔法，又表现了本字的广采贯通之意；"学"字稚拙有童趣，似在提示我们，为学须保有一份天真好奇。两行款语居左，齐整中蕴有参差。

[释文与赏析]

无思

无思是中国古代哲学中一种高深的境界，意谓能以本我直接感知一切事物，超越了认识过程，无思而无所不知。

本例斗方二字纵向排列，各守其正，又上下贯通，浑然一体，画面感甚强。落款简洁，不事雕琢，正应"无思"之妙谛。

16

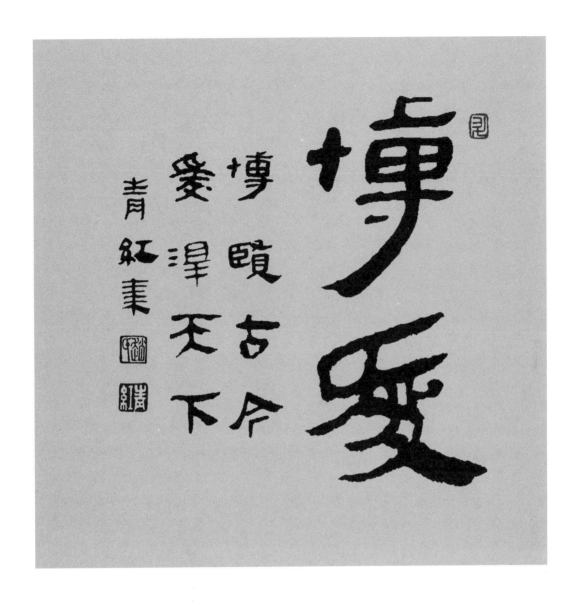

[释文与赏析]

博爱　博贤古今，爱泽天下。

"博爱"一词我国古已有之，并非源自西学。二字可并列，亦可以"博"修饰"爱"。此方副文强调了并列意，既博且爱。

此方主副文"博""爱"各有重字，包括其余各字，极尽变化之能，既不拘泥于字笔顺、结构的规范，又不失其形，落款和副文浑然一体，共同拱卫着主文——大看和，小看活，这也是许多优秀书法作品的共同特征。

三字

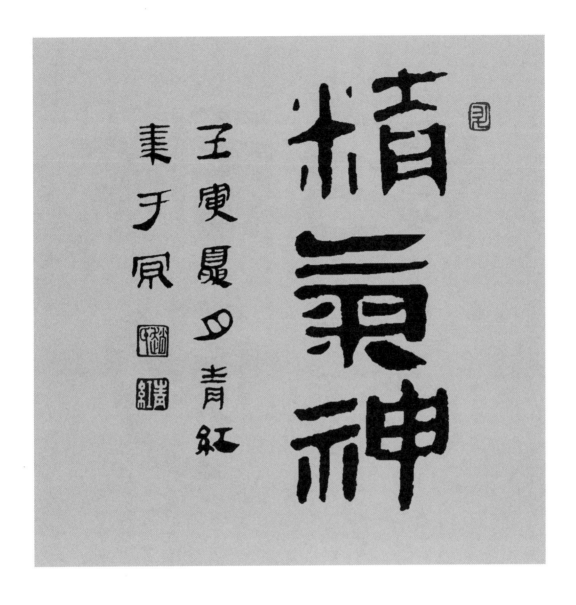

[释文与赏析]

精气神

道家言:"耳乃精窍,目乃神窍,口乃气窍",谓人依赖精气神来发挥认知事物、反映事物的功能。

此斗方为少字数布局法,"精气神"一行贯下,运笔顺达,笔笔不苟而收展有度,气足神通。款语分作两行,呼应而不争主文之大气,尾章两枚,既补齐款语之下的空白,又使整幅作品均衡完美。

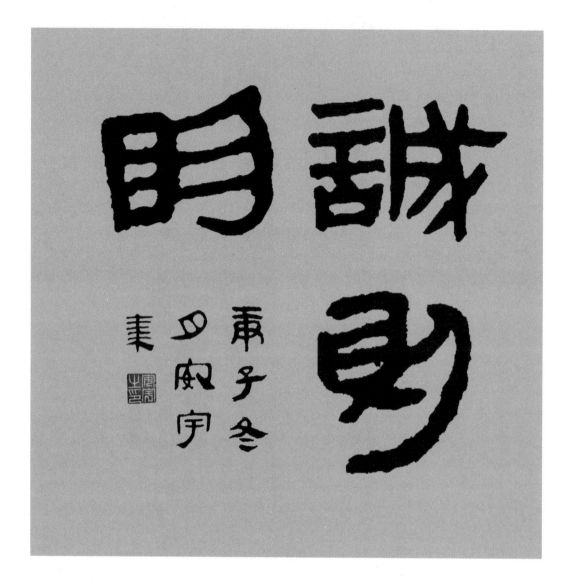

[释文与赏析]

诚则明

文取《中庸》"诚则明矣，明则诚矣"句，谓只要有诚，自能通达事物之本，做到明理。本方布局别具一格，三字笔画多取势向左，横点圆润，撇画凝练，布局随字形，开合自如，密处不透风，疏处可走马，题款于正文末字下，分三行着墨，帛书，虽小字为之，合而与正文浑然一体，构境空灵。

[释文与赏析]

变则通

变则通，文取《易经》"穷则变，变则通，通则久"句，意谓事物发展到顶点自然要求变化，借变化而通达，进入另一重天地，如此才能获得不断地发展。

本例斗方整体布局较为清朗，款语分两行，钤印自然布于次行之下，款语与右侧主句左右接近平分，却又因字形的大小和上下收缩而显得主次分明，主文三字浓淡相间，端庄和谐。

[释文与赏析]

心如水

水是生命之源，同时又蕴含着难以尽数的美好品性，古人常以水来比喻柔善的品质和清静廉洁的德操。

本方选字笔画俊逸，有如风过竹林，长叶轻飘，亦有澹澹水波之势，与题款上下分布，中间留白较多，气脉通畅，简洁明快。尾印钤于款语末行之下补白，引首章亦恰在其位，颇引人注目。

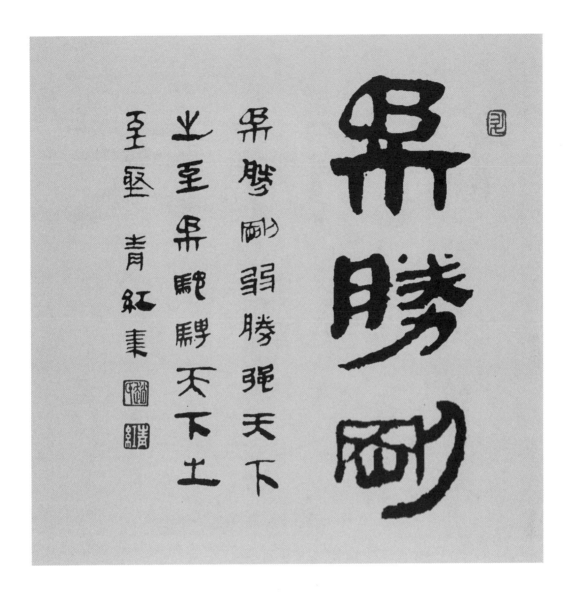

[释文与赏析]

柔胜刚　柔胜刚，弱胜强，天下之至柔，驰骋天下之至坚。

语出《道德经》。刚、柔之辨是辩证法对事物规律进行说明的重要凭借。"刚""柔"是事物的两面，"刚"激进强大，但"柔"的力量是缓慢释放的，坚缓持久，假以时日，常常是柔取得最后的胜利。

此方为左右布局，正文靠右，题注落款居左而占画面较多，却很相宜。正文三字均含重笔，果敢有力；副文多有纤细笔画，富于灵气，通篇可谓刚柔相济。款印简洁，自然接于副文末行之下，与副文浑然一休，印脚避免与前行下部平齐。

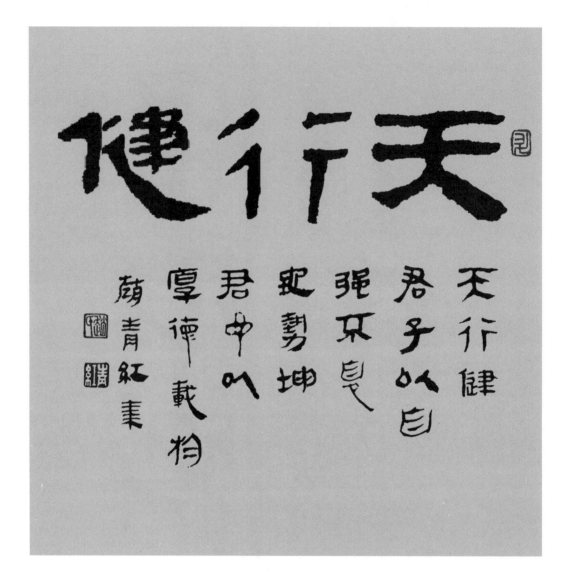

[释文与赏析]

天行健　天行健，君子以自强不息；地势坤，君子以厚德载物。

语出《周易》。天行健，概谓天道崇尚进取，君子顺应天道应积极有为。相对应，地势厚实顺纳，君子顺应地理应修厚德以包容万物。

本斗方布局"行"居"天""健"之中，左牵右携，上展下收，显得行坚步稳，"天""健"二字笔画亦相呼应，三字浑然天成。副文虽取字较多，但布行长短有变、笔画浓淡相间，看似占画面较多，却多托举之功而无喧宾夺主之虞，颇富美感。尾印另起一行，别具一格。

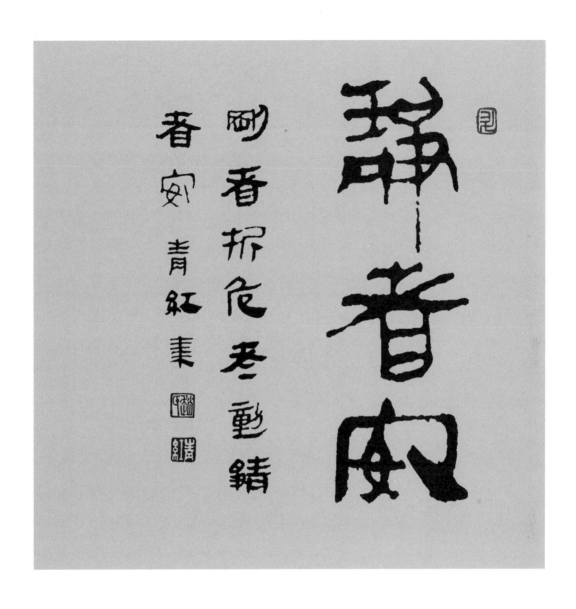

[释文与赏析]

静者安　刚者折，危者动，静者安。

战国时《申子》有"刚者折，危者覆，动者摇，静者安，名自正也，事自定也"。唐《长短经（反经）》有"动者摇，静者安，名自名也，事自定也"。静者安，大意是一动不如一静，尤其当事物形势不明朗时，静观其变是相对安全的。

此方正文中"安"字的粗笔重画，虽处一隅，却力重千钧，有稳定全局的作用，此笔与"静"的末笔形成鲜明对照。副文中的"安"则较为活泼随意。副文与题款一体排布为两行，与主文相离较开，各安其位，互不相扰，整幅作品给人一种娴静安稳之感。

四

字

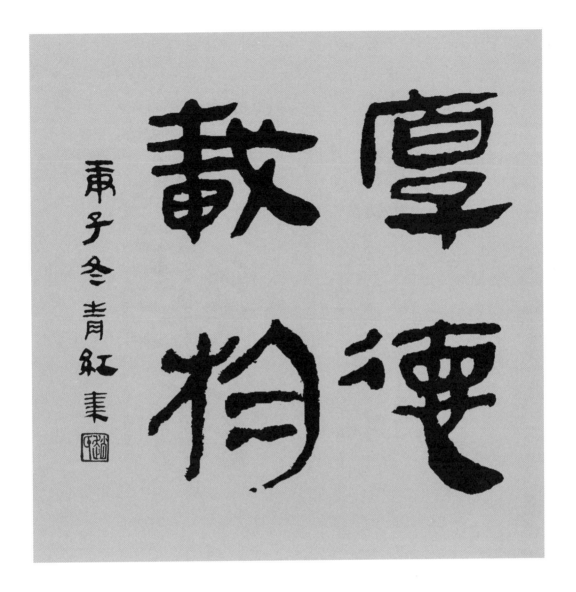

[释文与赏析]

厚德载物

句出《周易》"地势坤，君子以厚德载物"，意指君子之德厚如大地般可承载万物。

此斗方四字布局均衡，选字厚重宽博，字势茂密，结体稳健，从容不迫。全幅字意相融、幅式内容相统一，透出一种独特的意境美。

[释文与赏析]

天道酬勤

句意出自《周易》"天行健，君子以自强不息"句。《尚书》中即有"天道"字样，韩愈最早题词"天道酬勤"以勉励后学。

本例斗方选字工稳，各守其正，前三字布为一行，末字与题款排在一行，两行各占半幅空间，其间分开较著，气脉甚通，而题款和钤印于行中又分两行，整体布局简净利落。

"酬"字之扁，"勤"字之长既为其字本身的字势特点，加之左右结构着墨轻重的变化，都巧妙运用于整体布局的考虑之中，堪可细品。

32

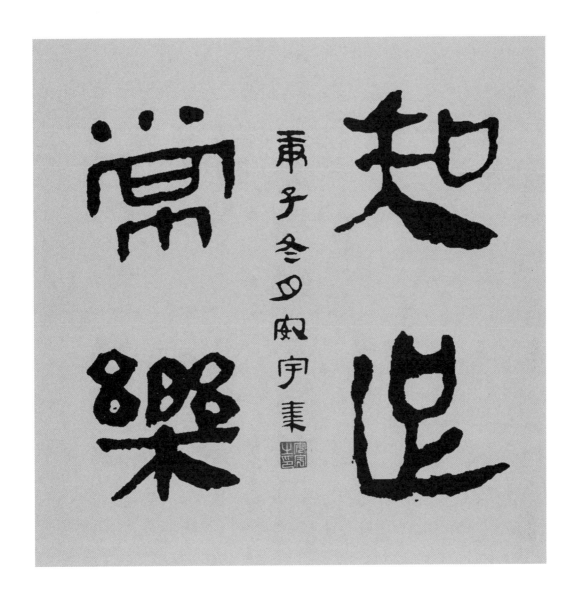

[释文与赏析]

知足常乐

语本自老子《道德经》"祸莫大于不知足，咎莫大于欲得，故知足之足，常足矣""知足不辱"等句，意谓知道满足为满足，自能常享满足之乐。

本斗方四字各呈天趣自足之态，题款居中而不露，五部分在斗方中各安其位，彼此相和。位置对称的撇捺以粗细反差较大的面目出现是简牍书法的重要特征之一，此特征在本例斗方中亦颇有体现。

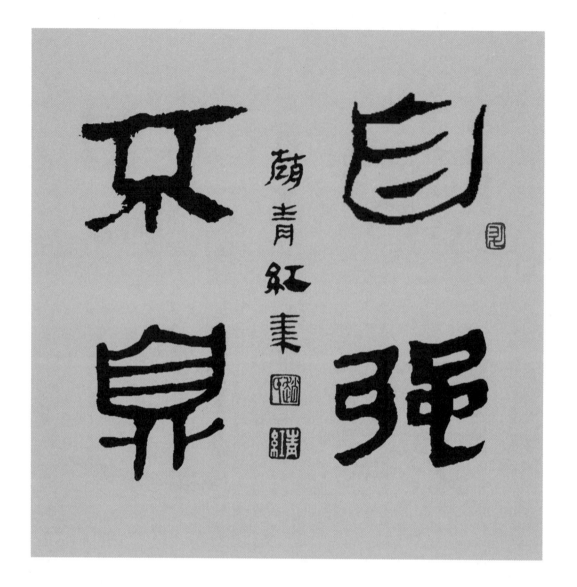

[释文与赏析]

自强不息

语出《周易》"天行健，君子以自强不息"句，意谓天道的运行特点是刚健有为，君子顺应天道应该自我砥砺，不停地奋发图强。

本斗方各字均有昂扬向上之意，"不"字颇具力感。与上篇相类，题款居中，奏聚神敛意之功。

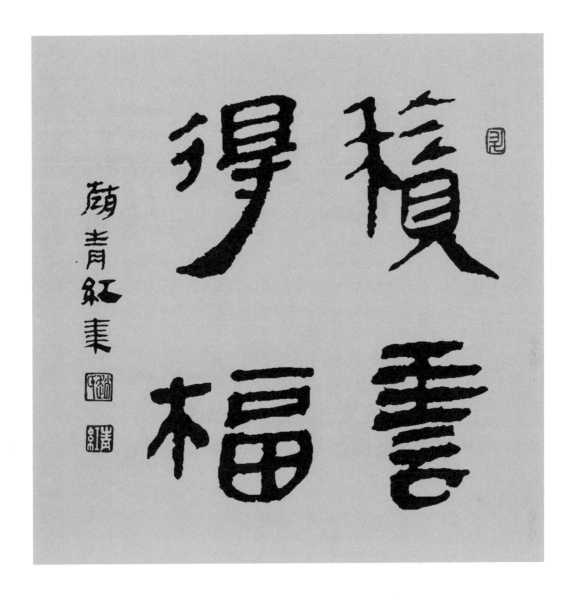

[释文与赏析]

积善得福

"积善得福，积德增寿"是一句俗语，它是人们处理人与自然、人与人、人与自身关系的一种经验总结，并非简单的因果报应观念。

此例斗方选字："积"较活泼，不拘常格；"善"较平正，可寓善行有度；"得"竖拉长，可解为积而有得的过程不在一时一事，须持之以恒；"福"字虽短，但"田"部较突出，谓福根深种，可得长久。整体布局内有张弛外有度，意味深长。

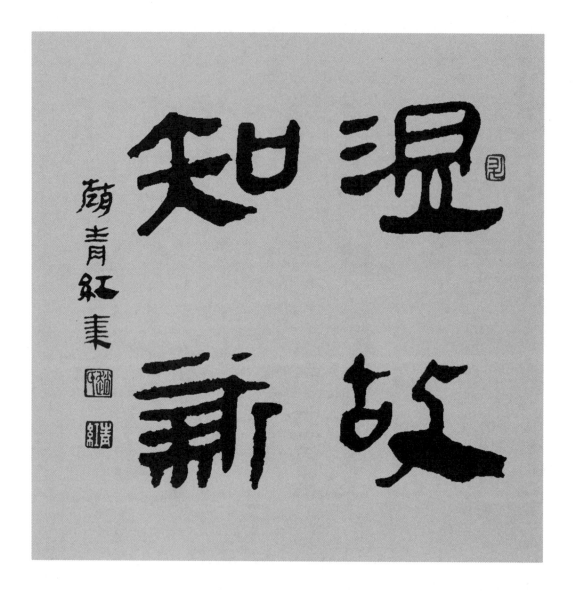

[释文与赏析]

温故知新

语出《论语·为政》"温故而知新，可以为师矣"句。汉班固《东都赋》有句"温故知新已难，而知德者鲜矣"。温故知新既是一种学习方法，也是一类事实陈述。

本例斗方上两字字尾其势相凑，下两字字尾其势相远，左两字左放右收，右两字左收右放，富有变化而彼此携应。

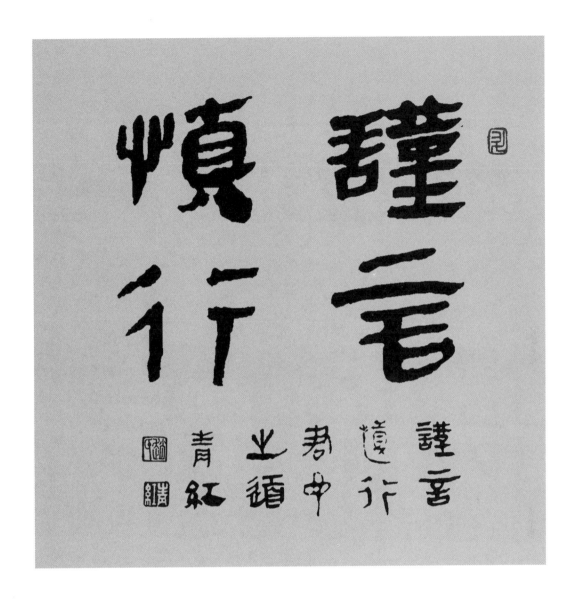

[释文与赏析]

谨言慎行　谨言慎行，君子之道。

语出《礼记·缁衣》"君子道人以言而禁人以行，故言必虑其所终，而行必稽其所敝，则民谨于言而慎于行"句，大意是说君子的言行有示范作用，说话做事要考虑后果。

本例斗方，"谨""慎"二字在上，相对较重，"言""行"二字在下，相对较轻，兼上二字左侧偏旁向上收缩，从意义上说，是对的，有所强调，但从布局上看，未免平衡上有失，而副文和题款布于下方整齐排为六行两列，恰弥补了此种不足，同时对主题做了进一步点化。

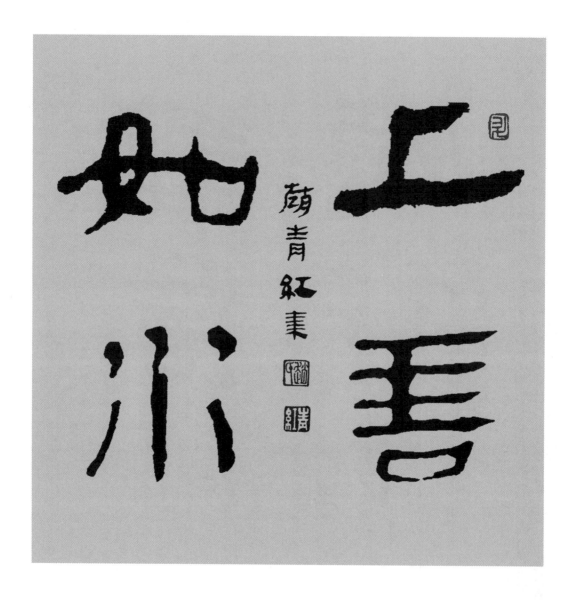

[释文与赏析]

上善如水

句出老子《道德经》"上善如水，水善利万物而有静"，意思是最好的道德就像水，水的品性就是顺利万物而无所偏执。

此方主文各字布于四围，款印居中。四主字笔画均蕴流波之意，动感十足。

五字

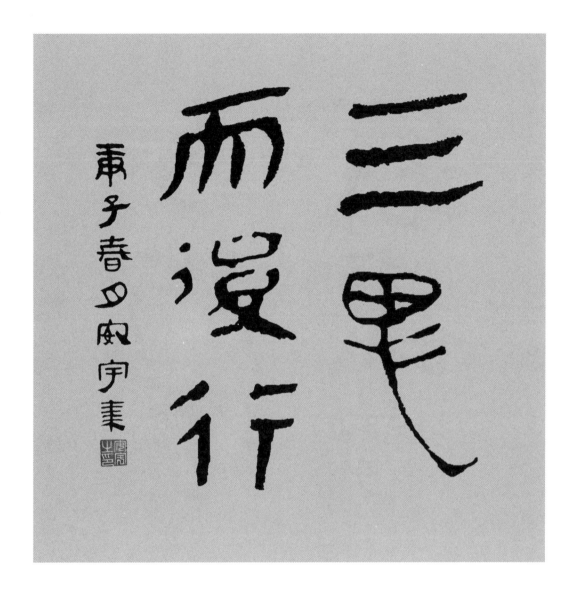

[释文与赏析]

三思而后行

语出《论语·公冶长》："季文子三思而后行。子闻之，曰：'再，斯可矣。'"阐述了行动之前反复斟酌的重要性。

本例斗方采取的是五字布局法。"三思"二字独占一行，"三"字取势右上，"思"字放笔右下，"而后行"三字向左的撇画较多，尤其"而"字的竖画也撇向左，和"三""思"二字的向右取势形成势均力敌的效果。"行"和"思"之间因字势相左自然形成的较大空白，更令人深思思和行的关系。

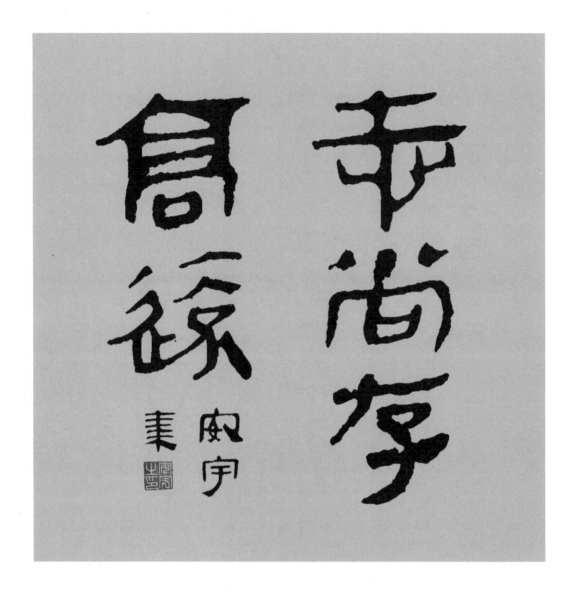

[释文与赏析]

志尚存高远

语出三国时期诸葛亮《勉侄书》"夫志当存高远"句，勉励人们立志宜高、行志要远。

本例斗方采取两行布局，首行三字，次行二字，行列分明，次行缺一字的空白正好留给落款。字多方正高古，结体匀整，书风无华，可谓襟正气足，凛然不易，激发欣赏者高远之念、豪壮之情。收款简洁，三字一印，既补缺，又奏锦上添花之功。

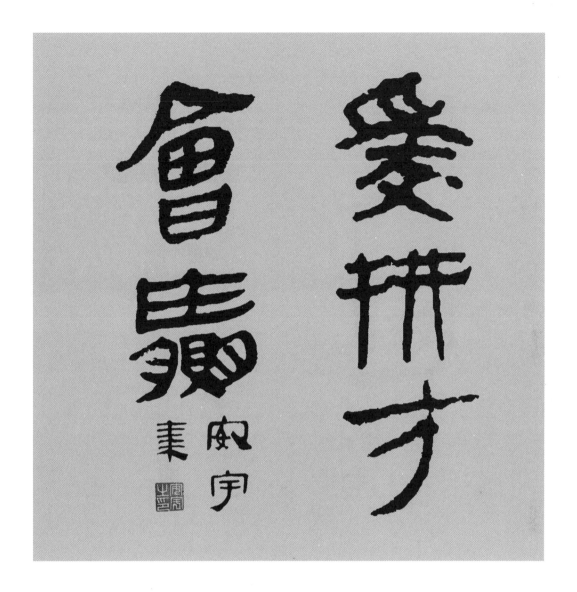

[释文与赏析]

爱拼才会赢

语出现代流行歌曲《爱拼才会赢》，浅显易懂，鼓励人们积极拼搏、勇往直前。

本五字斗方采用"三二"两行布局形式，笔画大部分较为明快修长，自然出锋，干净利落，结体自由，疏密随意，密不透风、疏可跑马。首行下两字笔简意浓，聚散有致，瘦劲有力；第二行两字浓墨重抹，浑厚有加，分量与右三字可平分秋色，无偏斜之感。落款力敌千钧，不惧正义两字的重压，反给后者留出了气脉伸舒之通道。

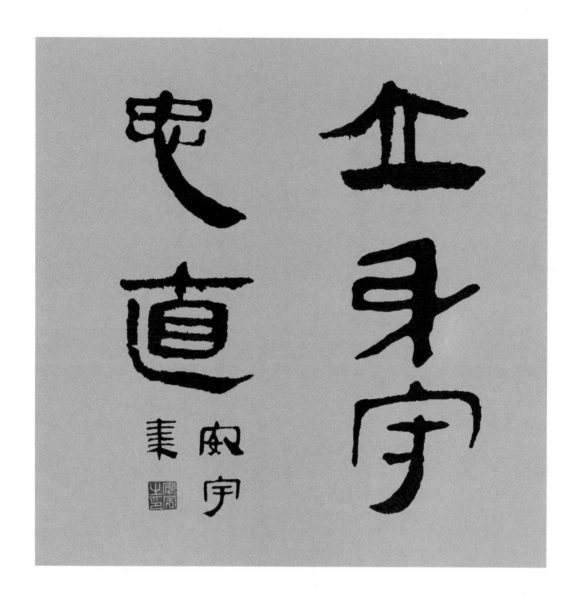

[释文与赏析]

立身守忠直

语自唐代白居易《养竹记》"竹性直，直以立身；君子见其性，则思中立不倚者"句。立身守忠直，谓一种坚守内心信仰的操守。

本例五字斗方采取"三二"两行布局，"立""守"二字守其正，"身""忠""直"三字末笔呼应。全篇最重的两笔在"身"脊与"心"底——身重心沉，颇有点题效果。

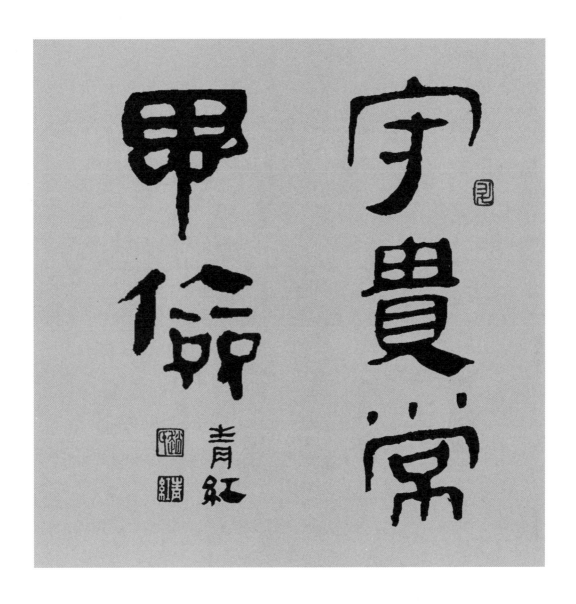

[释文与赏析]

守贵常思俭

语出唐代钱起诗《奉和杜相公移长兴宅奉呈元相公》，意谓富贵之时亦应保持节俭的美德。

本例五字斗方采取"三二"两行布局形式，签名印章位于次行下部，选字较为素朴率真，各逞其态，形散而神蕴其中。

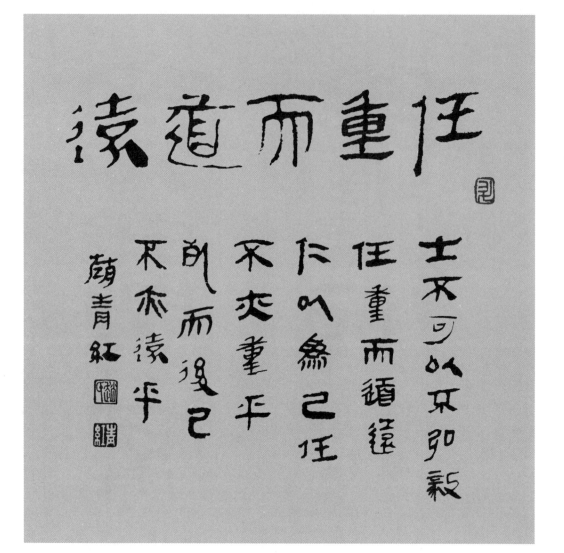

[释文与赏析]

任重而道远　士不可以不弘毅，任重而道远。仁以为己任，不亦重乎？死而后已，不亦远乎。

语出《论语·泰伯》，大意是鼓励我们必须弘扬坚毅的品质，因为责任至重，而理想的实现又绝不是一朝一夕的事。

本例斗方的副文实际上是一篇小论文，主句择出为作品的主画面。全篇重字较多，集字宜尽可能形态有别，而又能安排得当，殊为不易。主句居上，身重装简，自然排列。副文依句意的自然停顿转折而定参差。落款和钤印独占一行，两枚印章起到千斤坠的效果，稳住全军。一枚引首章在主副文之间，呼应尾章。

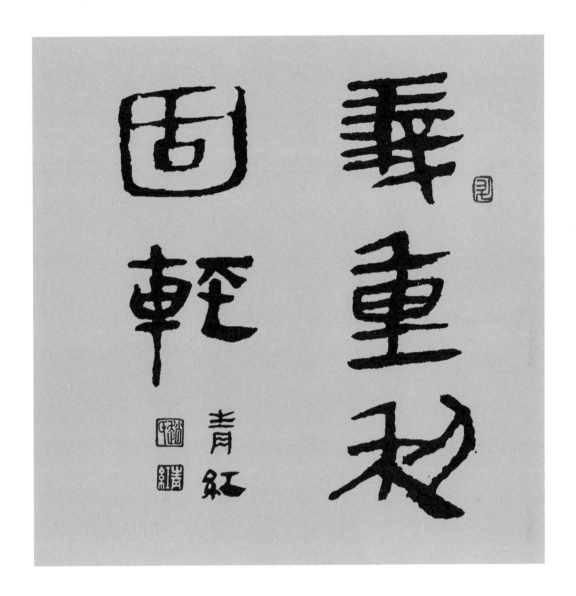

[释文与赏析]

义重利固轻

语出唐柳宗元诗《韦道安》，弘扬一种重义轻利的豪侠之气。

本例斗方采取"三二"两行布局。本句"义""重""轻"诸字，横画较多，处理不好，易流于呆板，本斗方选字注意了这一点，以"利"字和"轻"字的结构和敧正上的夸张变化增加了画面的活力，尤使作品显得疏密有致。落穷款显得干净利落，三枚印章，装饰性极强。

六字

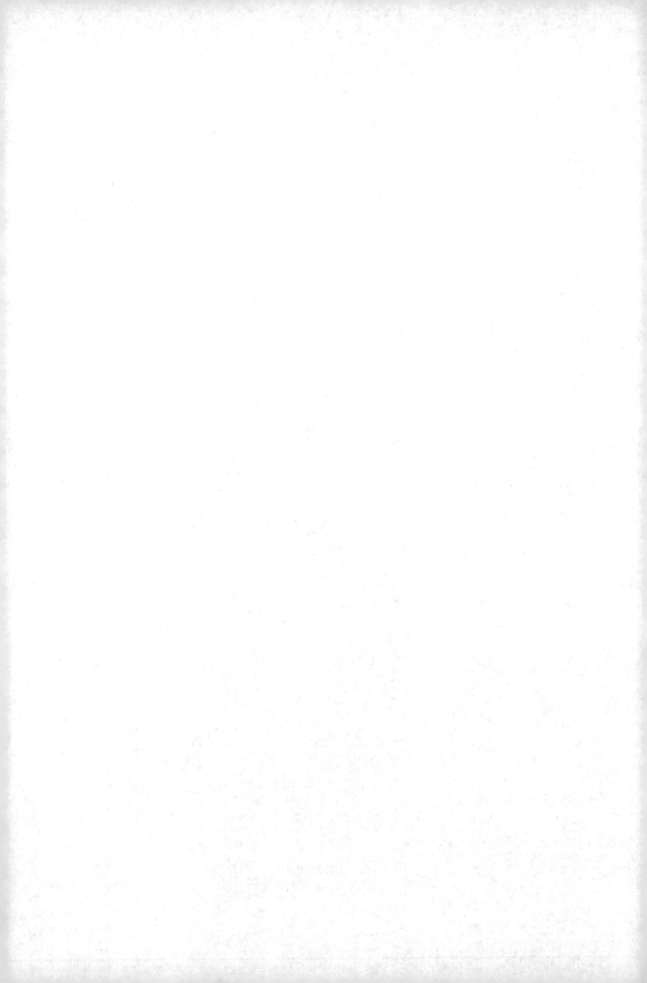

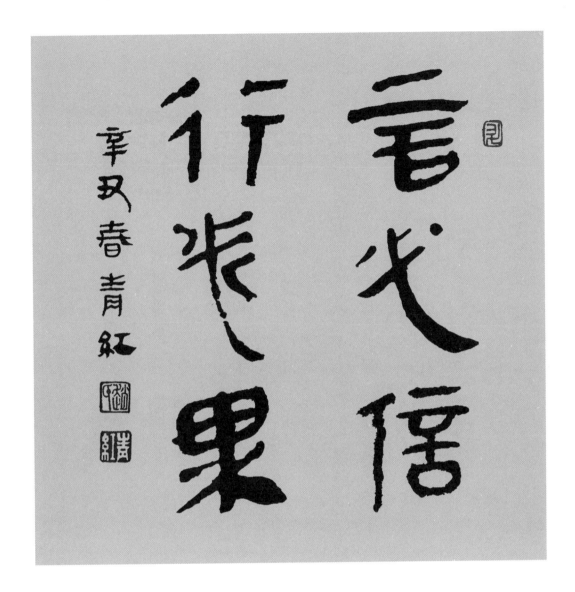

[释文与赏析]

言必信行必果

语出《论语·子路》："言必信，行必果，硁硁然小人哉"句，原意是说言出必行，做事果断，现常用为言而有信，行动要见到效果。

此斗方正文六字以"三三"布局两行并立，字形大小相差无几，字紧行疏，中间两字捺画一粗一细，一稳一动，形成鲜明的比照。款语一行居左，安排妥帖，主次分明、和谐整齐，款语钤印上下略收，避免上吊下旷。

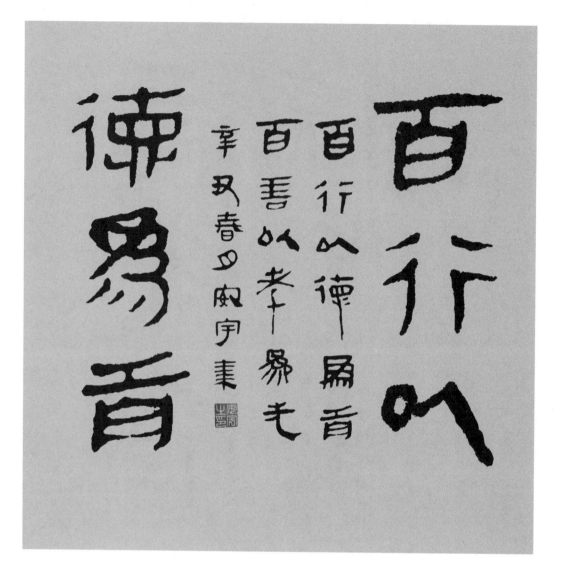

[释文与赏析]

百行以德为首　百行以德为首，百善以孝为先。

晋陈寿《三国志·魏书·夏侯玄传》有"士有百行，以德为首"句，意指多种品行中以德为首。

斗方六字以两行分于两侧，布局、排列新奇，落款分三行，安排居中位置，这种颠倒主次位置的布局，依然能给人一种主次分明，绝无争位夺地之嫌，整体整齐紧凑，给人一种浑然一体之美感。本例中"百"字虽有重复，但以字体大小笔画粗细和位置相错，并无视觉上的枯燥之感。

[释文与赏析]

大事必作于细

句出老子《道德经》第六十三章"天下难事，必作于易；天下大事，必作于细"，意谓大事须自细处做起。

斗方六字，分两行"三三"布局，起笔"大"字，笔画浑厚，特别是"大"字的一捺，拙朴而有动感，大有一捺定乾坤之势，最后"细"字，右上取势，用笔粗壮，和首字相互辉映，起到了较好的兵头将尾的作用，稳定全篇的局势、首尾照应。

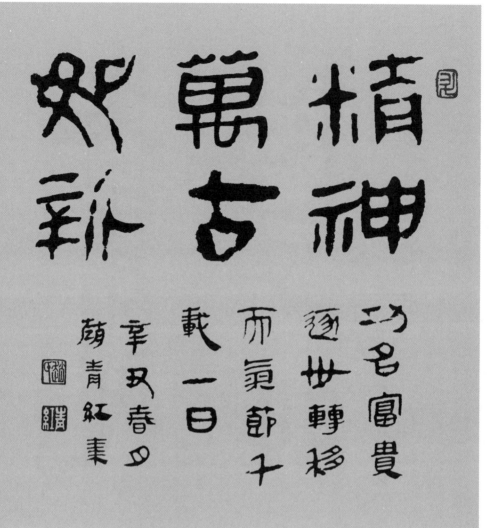

精神万古如新　功名富贵逐世转移，而气节千载一日。

明洪应明《菜根谭·概论》曰："事业文章随身销毁，而精神万古如新；功名富贵逐世转移，而气节千载一日。君子信不当以彼易此也。"大意是说事业文章多会随着人的离世而灰飞烟灭，而我们追圣求贤的精神却是万古长青的；功名利禄早晚会随着时间转移到新生代身上，而一个人的气节永远属于自己。立志做君子的人，绝不应放弃精神和气节而去追求那些事业文章功名利禄。

该斗方正文，两两相携，分三行布白在正上方二分之一处，主题鲜明，排布整齐，款语分六行安置在下方二分之一处，虽和正文平分秋色，但仍主次分明，和谐统一。全篇布局停匀端庄，静中取动，看似字字独立，实则之间存一种无形的联系。三印钤下，符合"盖奇不盖偶"之古训。

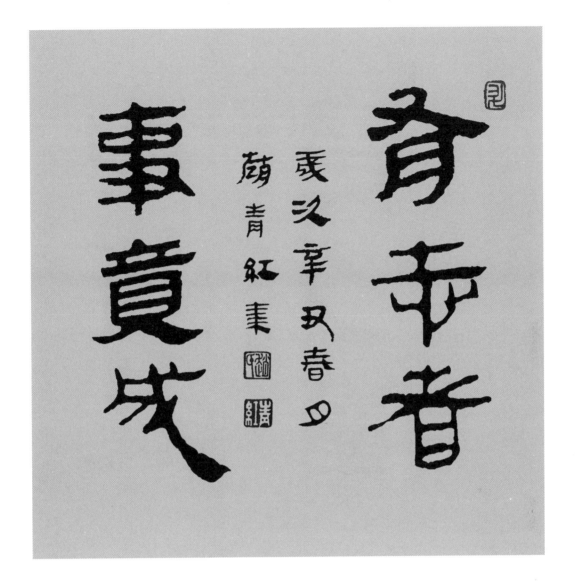

[释文与赏析]

有志者事竟成

语出《后汉书·耿弇传》"将军前在南阳，建此大策，常以为落落难合，有志者事竟成也"句，意谓有志向肯努力事必有成。

本例斗方正文"三三"布局，分两行落墨于左右两旁，笔重字沉，力感十足；题款分为两行，布局在幅式中间位置，字小而活泼，避免在和正文一致而呈呆板状，在整篇作品中起到调节疏密、活泼气氛的作用。通篇显得从容不迫。

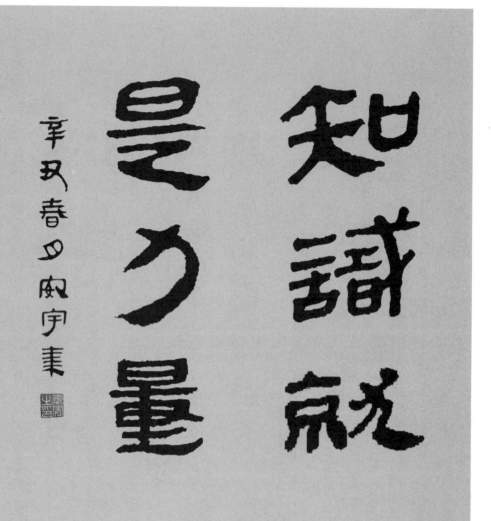

[释文与赏析]

知识就是力量

出自培根的哲学名著《沉思录》，提出知识的重要性，鼓励人们重视读书和实践，积累
知识、应用知识，为国家为人类作出自己的努力。

斗方以传统的布局方式，从上到下排布每一个字，从右至左安排每一行列，有趣味的是
正文第二字"识"字弯钩反其道而行，变为一粗壮弧线向右下取势，而上下两字捺角处
均向右取势明显，这样就构成力量的均衡。正文第二行也是同理，整幅作品力量外拓，
却气聚神宁。

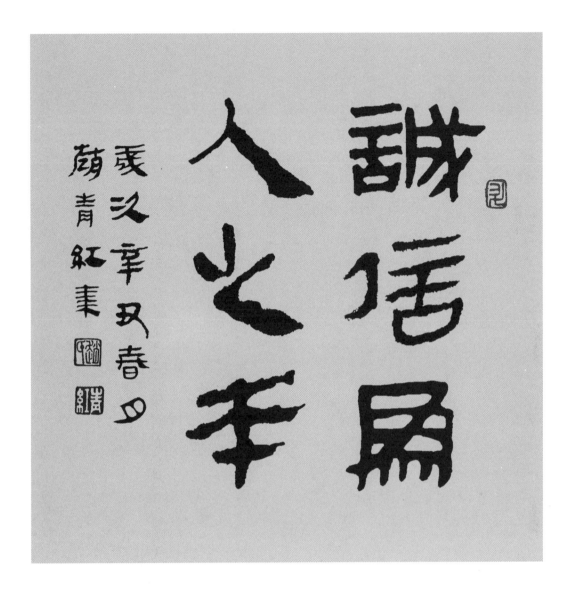

[释文与赏析]

诚信为人之本

原句为鲁迅先生之言。但句意至少可上溯至孔子时代。诚信，是做人最基本的原则，人们的共识。诚信是一种责任担当，是正常人际交往的前提。

正文和款语，均为两行布局。正文六字气韵沉雄，内可自立，外相拱卫，笔力稳健，笔法娴熟，书写起来从容不迫。正文和题款形成对比，粗细相应，浓淡相宜，多有暗合之处，令人阅有余味。

七字

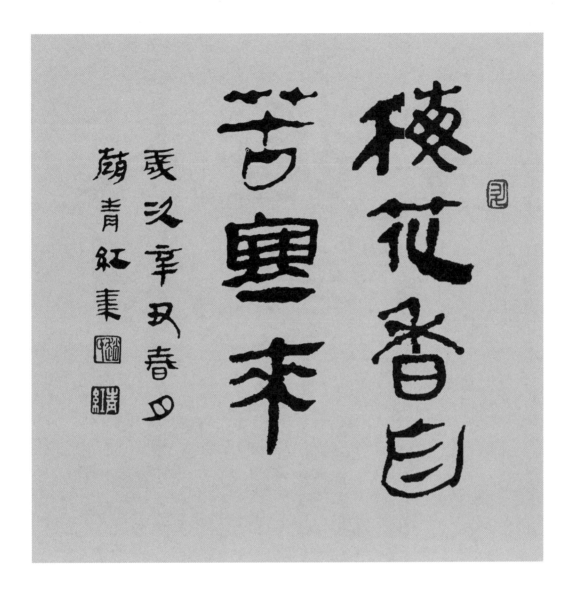

[释文与赏析]

梅花香自苦寒来

"宝剑锋从磨砺出，梅花香自苦寒来"，出自《警世贤文·勤奋篇》，宝剑锋利来自不断的磨砺，梅香袭远系因经历苦寒，借以说明要做事有成就需勤奋和努力。

本斗方正文分两行，以"四三"字布白，有行无列，字距空间较大，字大小参差，字画粗细互补，整体感较强。特别是正文最后"来"字，形动情生，下拉一笔较好地补足了该处的空白，又对该作品起到了足够的稳定作用。该作品置丁室中，自生香雅之气。

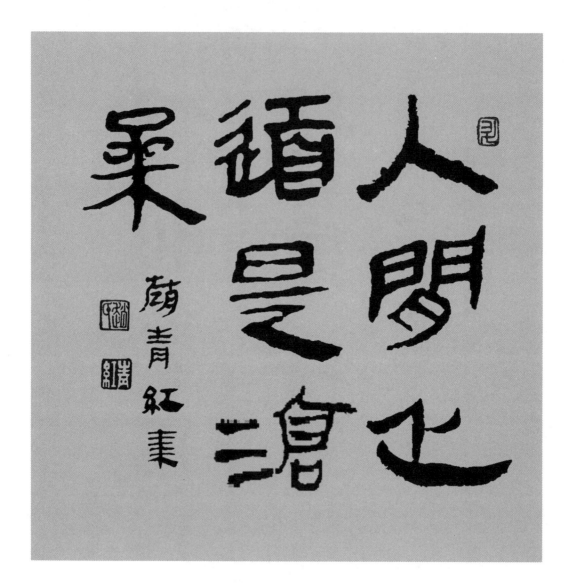

[释文与赏析]

人间正道是沧桑

句出毛泽东《七律·人民解放军占领南京》"天若有情天亦老，人间正道是沧桑"，意谓沧海桑田不断变化正是事物发展的根本规律、人间正道，我们要顺应历史发展潮流，将革命进行到底。

大道至简，本例斗方简洁明快，从上带下，由右至左，逐行排布，列正行直，落款钤印排在末行单字下方，避免了独字成行。整体上呈现一种饱满丰盈之美。起首印钤在首字右上方弥补了首字单薄之势，使该处空而不虚。

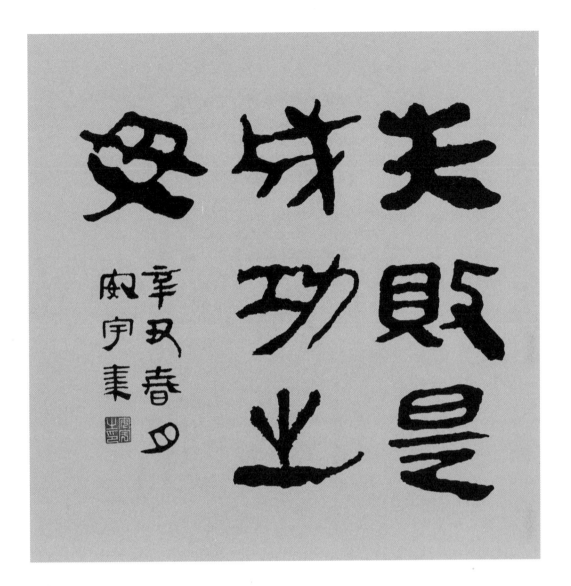

[释文与赏析]

失败是成功之母

"失败乃成功之母"是一句习语，是人们实践中的一种经验总结，即成功往往是在总结失败的基础上获得的，提示我们要正确认识失败。

本例斗方选字多笔力凝重、势若千钧，排列上亦各正襟危坐、固守其本位，相较之下，题款则身姿轻灵，两行分布下钤一印，齐整规范，避免了候款处单薄失重，全篇布局看似简单，实际暗蕴作者既继承传统又求美求变的匠心。

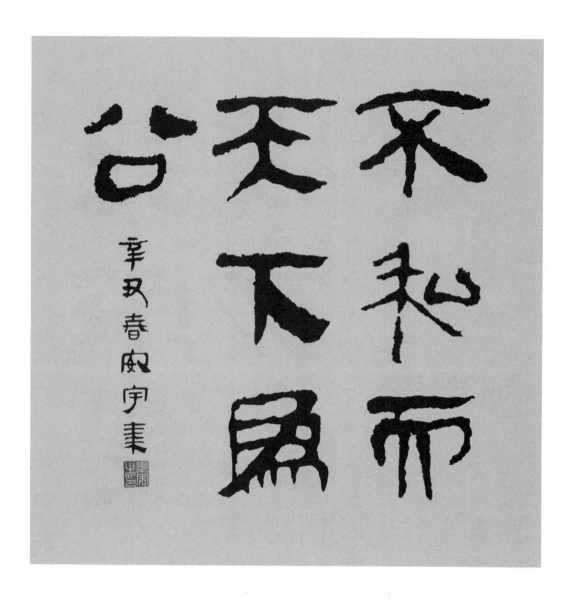

[释文与赏析]

不私而天下为公

出自汉代马融《忠经·广至理章》，（执政者）如果能秉公办事，没有私心，天下百姓自然也就变得公正了。

该斗方富有表现意识和感情色彩，第一行笔画纤细活泼，第二行笔画厚重端朴。"下"字的重笔尤为醒目，在整幅作品中起到压舱石的作用。末行一字下留有较长的候款空间，特以时间加集字人名字的长款落下，尽管款字小，但字字端庄秀娟，大小匀称，加上下钤之印，大有四两拨千斤之势。

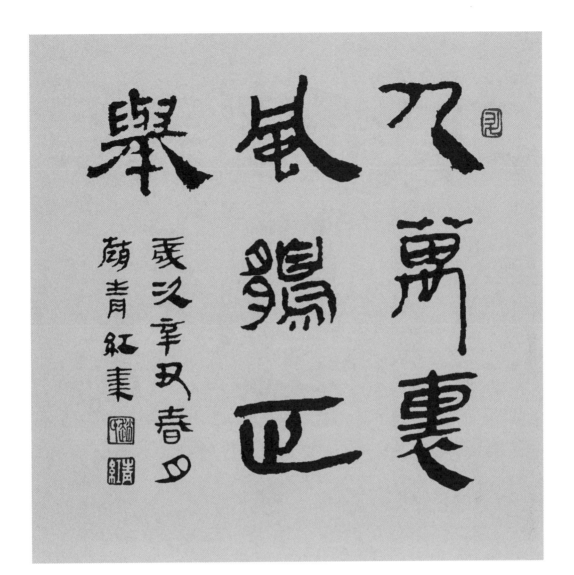

[释文与赏析]

九万里风鹏正举

出自宋李清照的《渔家傲》。九万里长空，大鹏正奋翅高飞，借喻对理想的追求和向往。

此斗方正文三行排列，最后一字一行，字后款语以两行布局，下钤两印，印章大小与款字相同，较为恰当。整篇布局有行有列、字体飘逸而又力感十足，颇合大鹏的奋飞之态。

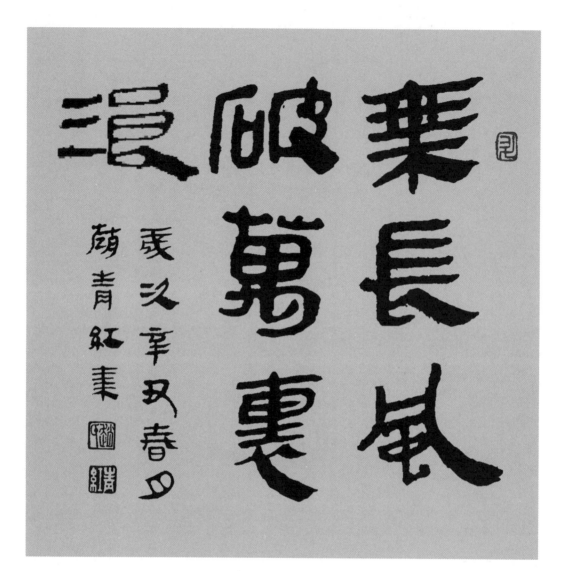

[释文与赏析]

乘长风破万里浪

语出《宋书·宗悫传》。长风，指远处吹来之风势，全句是说趁着猛烈的风势，去冲破万里的巨浪。借以比喻不畏艰难险阻，奋勇向前。

此斗方为多字布局法，以"三三一"分三行布局。书法作品讲求"一字不成行"，故在末行一字之下做两行款语安排，下钤两印，与启首印遥相辉映，使作品整体较为均衡、丰满。

八字

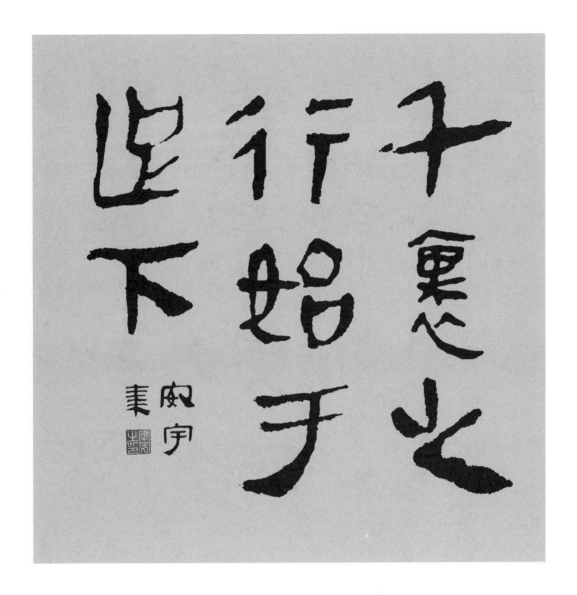

千里之行　始于足下

语出老子《道德经》第六十四章，意谓再大的成功亦来自点滴的积累，或曰积小德必有大成。
本斗方正文八字以"三三二"分三行布白于幅式内，首字"千"字一横开篇不凡，直指
千里之外，不仅有横向的开拓张力而且具有纵向的穿透力，形成丰富的空间意象，首行
"之"字和次行"于"字，左右纷飞，增强了作品远行的意思；最后"下"字稳固安然，
意蕴一步一个脚印前行，整幅作品处处给人无限想象的空间。

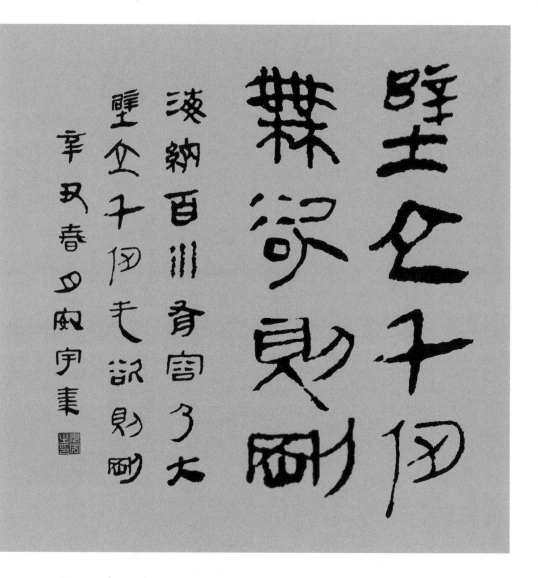

[释文与赏析]

壁立千仞　无欲则刚　海纳百川，有容乃大；壁立千仞，无欲则刚。

该联为清朝林则徐自勉之题，彰示于他在广州禁烟期间的府堂，意谓千丈之壁因无所欲方能巍然挺立，表明一种绝私成事的心志。

此例斗方八字以"四四"两行布局，笔画较细，清秀俊朗，重筋骨放纵意，字中揭示了书法写心、写情、写志的艺术本质。作品后部以近半幅式落下释文和款语，以此形式补足正文的完整内容，而并无累赘重复之感。

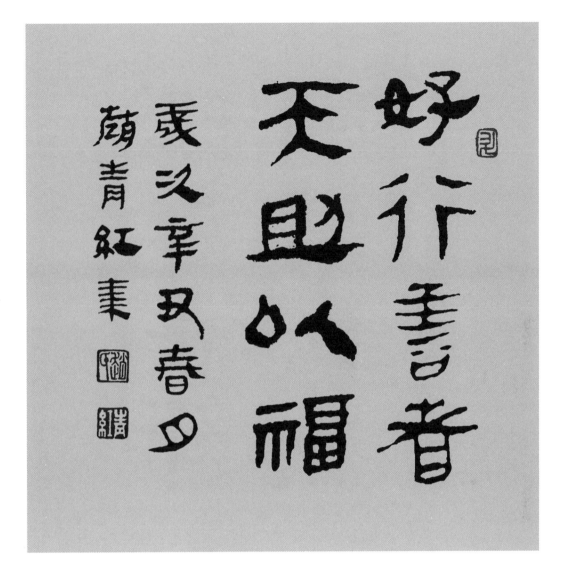

[释文与赏析]

好行善者　天助以福

出自《史记·七十列传·吴王濞列传》，谓做善事的人，回报给他的一定是幸福。

此斗方正文款语均按两行布局，正文字占据幅式三分之二，首行字藏筋隐骨，瘦硬劲利，姿致洒脱，次行字有血有肉，力满气足，雍容大度。款语以长款形式落于正文左侧，两行分布，静中寓动，观之与首行遥相互映，正弥补了首行和次行轻重上的偏倚，在整体上形成了新的平衡。

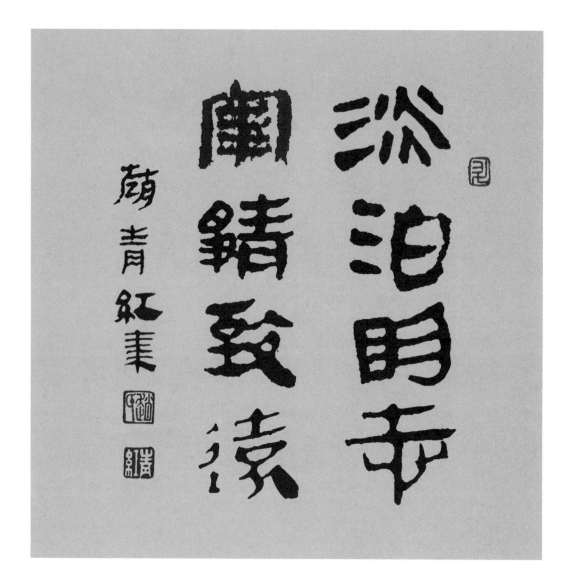

[释文与赏析]

淡泊明志　宁静致远

出自诸葛亮《诫子书》，意思是：人淡泊于名利才能保持志趣高洁；心情平稳安宁才可有所作为。

整幅作品排列有序，字体整洁略显厚重，纵有行、横有列的排布，更增添该作品的严整度。一般说来对于斗方布置甚为其难，不是纵势长不达意，就是横势拓展不开，常陷左右为难的境地。此作字态多以平静为主，款语以穷款简洁落下，使得狭小空间有着较大的包容性。

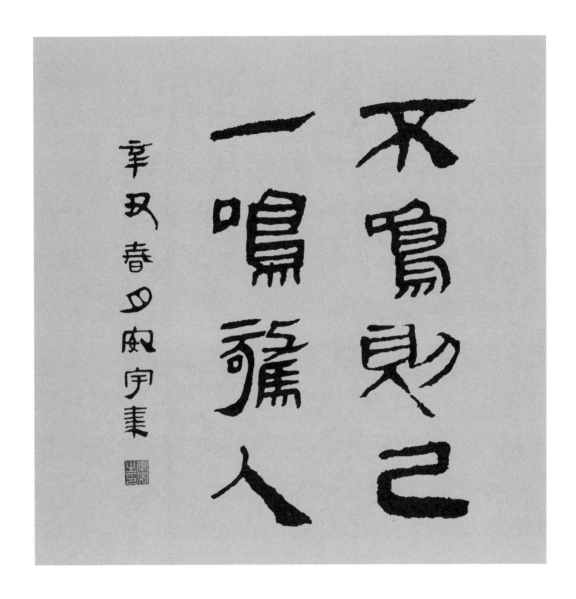

[释文与赏析]

不鸣则已　一鸣惊人

成语出自西汉司马迁《史记·滑稽列传》，以鸟的平时不鸣，一鸣就发出惊人的叫声，比喻平时看不出突出的表现，一下子做出惊人的成绩。

此斗方八字按两列布局，占据幅式显著位置，两行第一字与末字，笔画凝重，大有一行之主和"将尾"之威风。中间两个"鸣"字重复，为区别求变，作者有意选择字形稍有区别、取势明显不同的两个字，一个往右上取势，一个较为端正，既呈险峻的姿态，又现灵性安和之氛围。该作品给人一种两端稳重、中间灵动的韵律感。

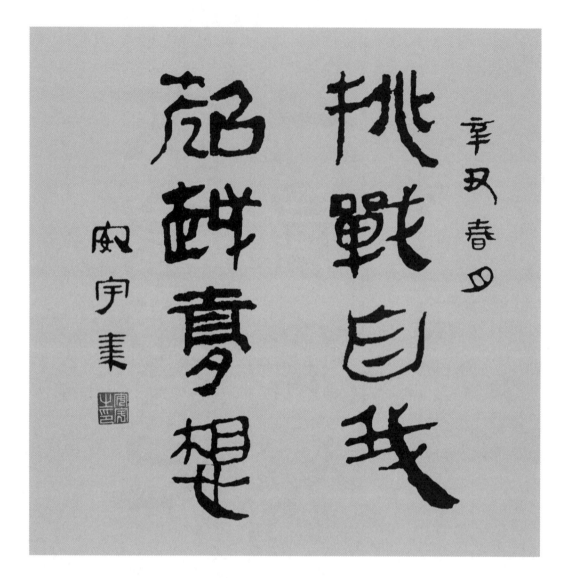

[释文与赏析]

挑战自我　超越梦想

挑战自我指不断地超越自己，发掘自身的潜能，使自己变得越发优秀和成熟，如此才能达成和超越梦想。

该八字斗方分两行落墨在幅式的中间处，从整体上看，核心凝聚，体势开张，富有偏旁部首的篆书笔画的运用，如"越""想"，增加了线条的深沉凝重感。章法上表现了整体大面积的对称、平衡的追求。款语的运用采用了上下分布的方式，更使作品照应有加，增强了宏观效果。

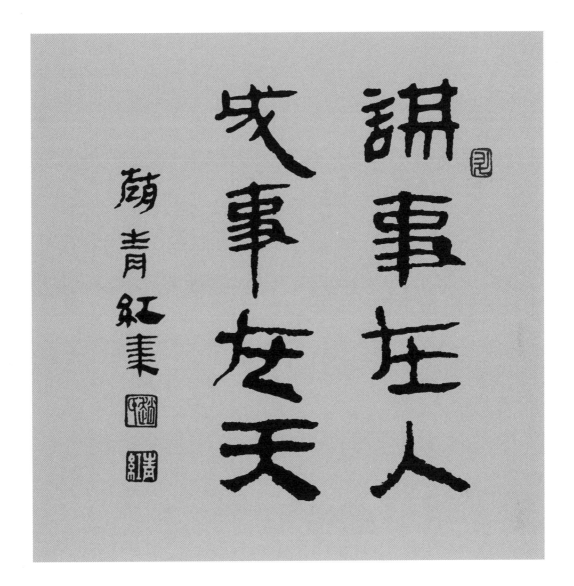

[释文与赏析]

谋事在人　成事在天

出自明代罗贯中所著《三国演义》。意思是自己已经尽力而为，能否达到目的则看时运。

本斗方八字以两行布局，排布疏朗，每字神完气足，尤其每字的末画和字尾，方向个个不同，各有其态，如八仙过海，衣袂纷飘，尤其是中间的四字，虽两两生重复，却略有差别，避就仲缩，顾盼生姿，这种艺术性的处理，增添了作品的妙趣。

九字

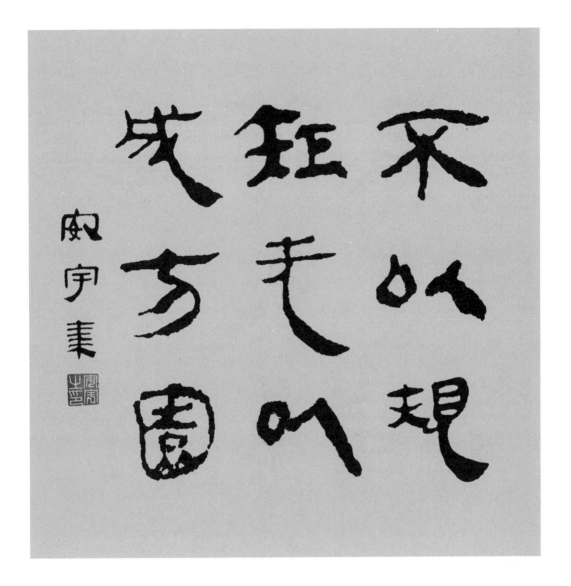

[释文与赏析]

不以规矩　无以成方圆

语出战国《孟子·离娄上》"离娄之明，公输子之巧，不以规矩，不能成方圆"句，说的是法则对于为人做事的重要性。

斗方将九字分作三行，每行三字布局，平均分配不偏不倚，字距行距等同，中规中矩，正暗合文章之义。而中间"无"字率性洒脱，左牵右指，跨行越格，既有个性的张扬，亦在"规矩"之中，既活跃了画面，又具协调冲和之美。

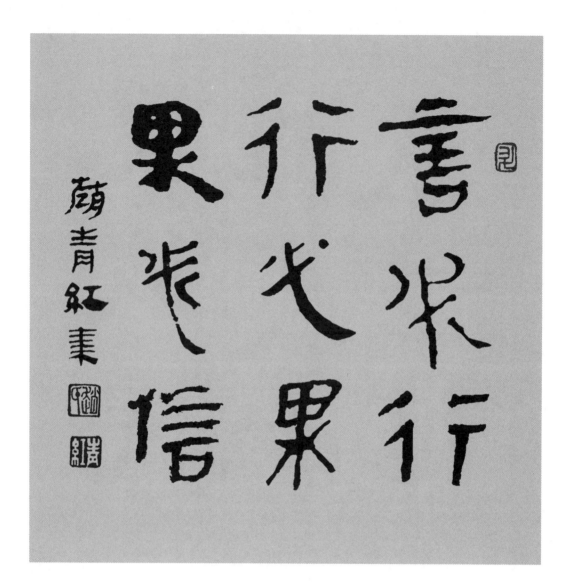

[释文与赏析]

言必行　行必果　果必信

句意出自孔子《论语·子路》，原句为"言必信，行必果，硁硁然小人哉"，意思是话出就要做到，做事要有结果，有了结果要守信。

本例斗方九字均分作三行三列，落款钤印另起一行。该幅作品特点是重字较多，且"信"字结构中的"言"字亦与首字相重，其中三个"必"相同，相重之字，如此之多，而其表现又须有所不同，此对于资料有限的集字作品来说，殊为不易。通篇安排，力求变化又相互照应，无论字内笔画还是整体布局都给人一种随遇而安之感。

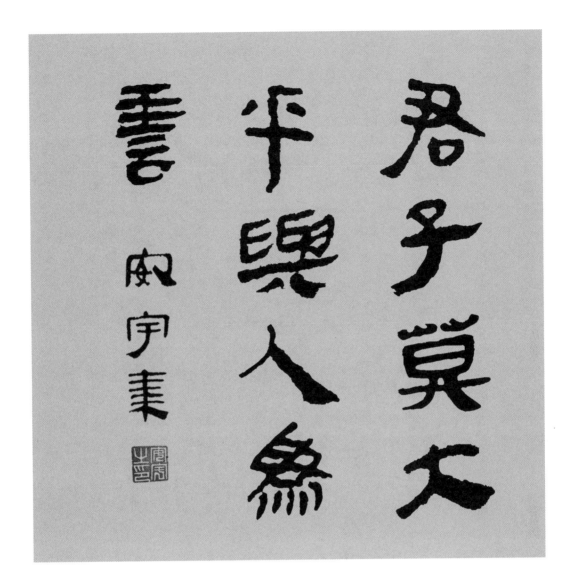

[释文与赏析]

君子莫大乎与人为善

句出《孟子·公孙丑上》"取诸人以为善，是与人为善者也，故君子莫大乎与人为善"句，意为君子最大的德行就是行人之善，后多指善意待人乃最大的修行。

该斗方九字按"四四一"布局，字体用墨浑重，既讲法度，又讲随性，第一、二行首字均取右下势造成险峻之势，其下各三字一律往上取势，达到势均力敌的效果。最后一行正文一字有上吊之嫌，候款处落一穷款，下钤一印，足以弥补上之不足。各个不同，又彼此相安相善。

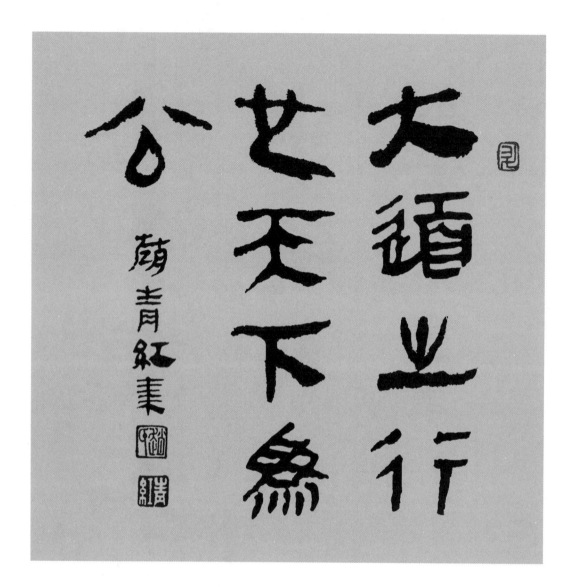

大道之行也　天下为公

出自《礼记·礼运》，其意义为：当大道施行的时候，天下为天下人所共有。

本斗方九字取"四四一"布局。三行首字"大""也""公"取势各异，拉开了各行线条的粗细变化和字势的取向，使整幅作品拥有了大为活跃的氛围；章法上表现了大面积的均衡和谐。作者将其字形大小、结体疏密、笔画粗细，都作了恰如其分的调整，使其平淡之中生新意。

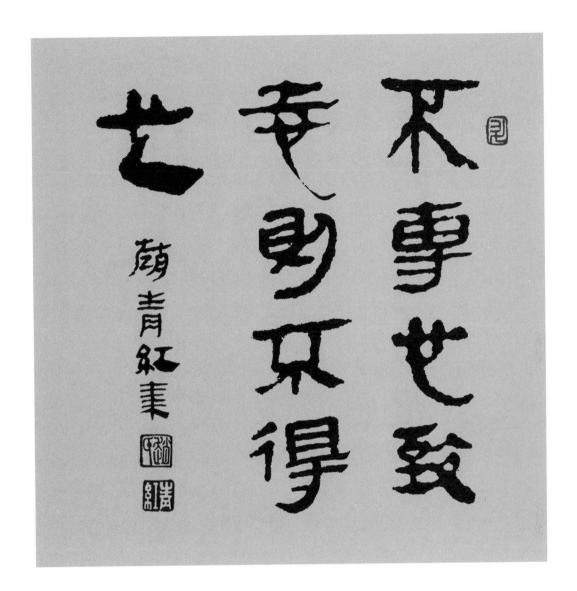

[释文与赏析]

不专心致志则不得也

出自《孟子·告子上·奕秋》，说明了学习要专心致志，不可一心二用，否则什么也学不会。

此斗方布局采用三行"四四一"排布。结体隶味十足，偶有篆书偏旁部首运用其中，仍带有脱胎而来的痕迹，多生动稳健。起笔以圆笔为多，含蓄浑厚，收笔多露锋，也不乏圆笔收尾者，满篇给人意韵浑朴之感。款语落一名款，下钤两印，和起首印遥相呼应，体现了钤印盖单不盖双之规。

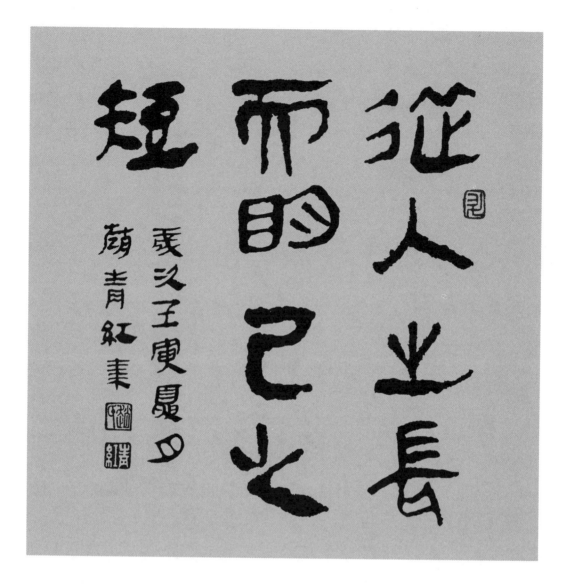

[释文与赏析]

从人之长而明己之短

句出明代王守仁《王文成公全集·教条示龙场诸生》卷二十六"从人之长而明己之短，忠信乐易，表里一致"句，教育自己的学生要学他人长处而明了自己的短处。

斗方采取"四四一"三行布局，墨色浓重，笔画充盈饱满，给人以中气沛足、绵绵不竭之感。选字谋篇较为平和、宁静，横平竖直，笔法坚凝，瘦而不弱，疏而不散，厚而不雍，密不透风，字的大小自由，字距聚散随心。款语处以长款两行墨书，下钤两印且和起首印遥相呼应。

十字

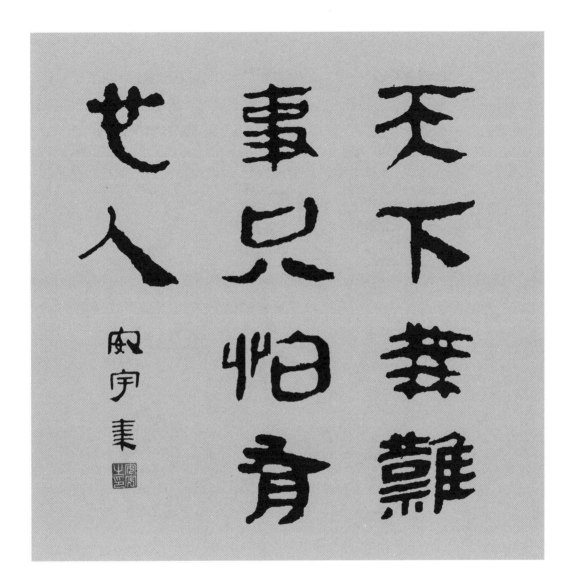

［释文与赏析］

天下无难事　只怕有心人

句出明代王骥德《韩夫人题红记·花阴私祝》，道理显豁，意思是只要决心去做，天下就没什么解决不了的难事。

此方取多字整齐布局，有行有列，字字沉雄，笔笔有力。简款独印，不作更多点缀，寓大道至简，只管去做。

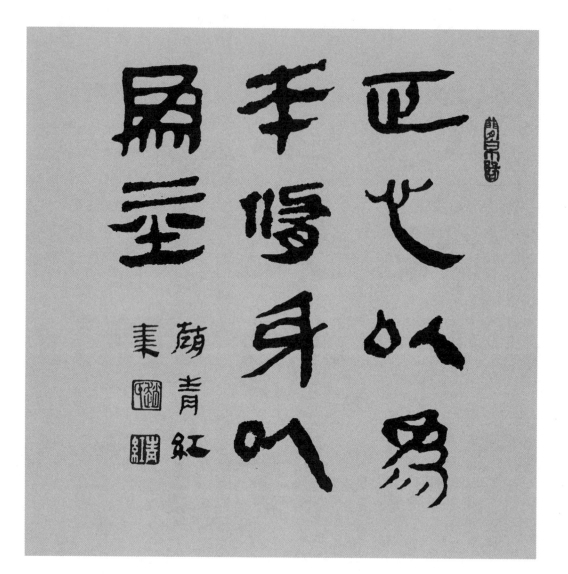

[释文与赏析]

正心以为本　修身以为基

句出北宋司马光《交趾献奇兽赋》，意谓净化心灵以固本，修身养德以强基。

此方取多字整齐布局，行清列明，重字多而绝不雷同，撇捺多而风姿各异。每字结体均可守其正，而于全局中又似暗有提携，用章三枚，上下点缀，局面和谐。而和谐亦为正心修身所取之道也。

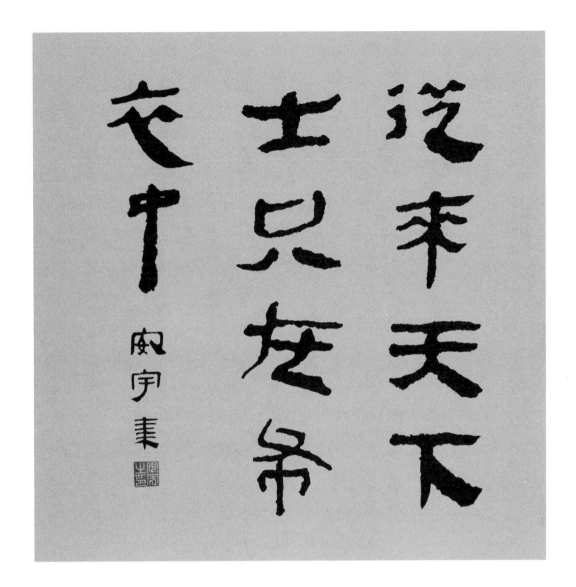

[释文与赏析]

从来天下士　只在布衣中

句出清代屈大均《鲁连台》。该诗歌颂了先秦齐国高士鲁仲连以天下事为己任，替人排忧解难而不居功、拒受赏的侠义精神。

此方取字清峻，排列规整，布局清爽。几个粗笔重画有磅礴之气。前两行上半部分整体向右上取势，下半部分整体向右下取势，而末行加落款钤印整体取中，牵制住了前两行的上下部分的欲飞欲坠之势，富动态中的平衡之美。

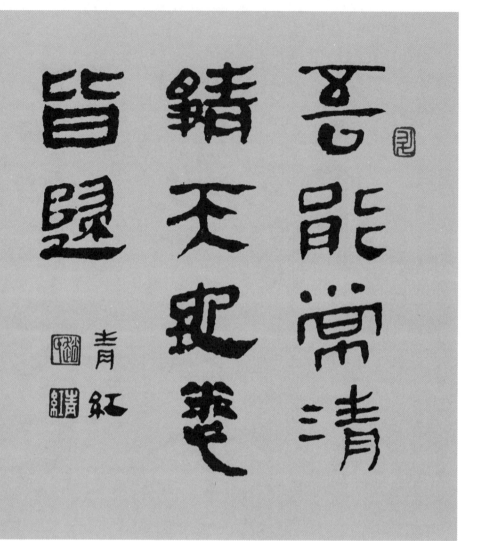

[释文与赏析]

吾能常清静　　天地悉皆归

语出《太上老君说常清静经》，原文"人能常清净，天地悉皆归"。守清守静而与天地同在，既为道理也是箴言，变"人"为"吾"，强调此境正是自己羡慕和努力达到的。此斗方适合挂在书房时时自省。

本方多字布局规整，行列分明，而各字字形拙朴，个性十足，深得天地自然之妙，次行、首行行尾左右相呼，首章和尾章上下相应。整个画面正是一种天地我归守如一的状态。

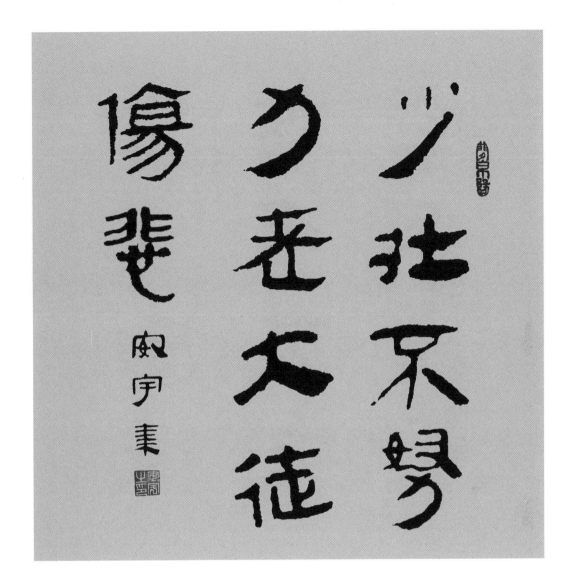

[释文与赏析]

少壮不努力 老大徒伤悲

语出《汉乐府·长歌行》，乃尽人皆知的励志格言，劝人及时努力以免来日遗憾伤悲。

此方十字取"四四二"布局，有队有列，而各字却多有俯仰，避免了各个正襟危坐、老气横秋使画面过于整肃之弊。引首章形随长圆，也给画面增添了活泼之意。严肃的道理以活泼一点的形式来表达可能更容易引起人们的注意和接受。

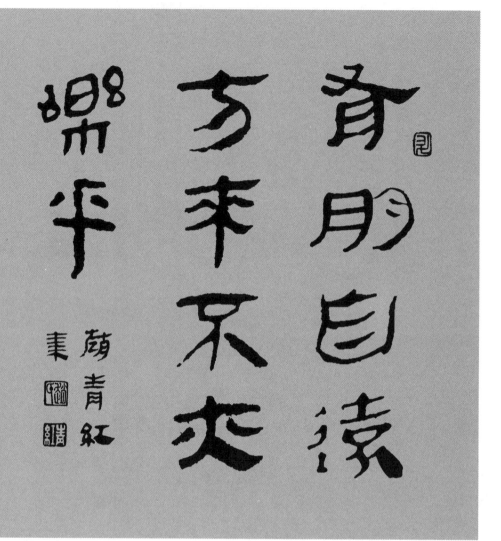

有朋自远方来　不亦乐乎

本句为《论语》开篇名句之一，表达了对朋友远来的期待和喜悦——朋友远路而来，该有多么高兴啊！

此方选字各有风韵，横不必平，竖不必直，柳叶轻飘，水波微皱，画面柔美，暗生欣然之气，正是一种发自内心的适意，落款与主文亦取得了风格上的统一。

十一字

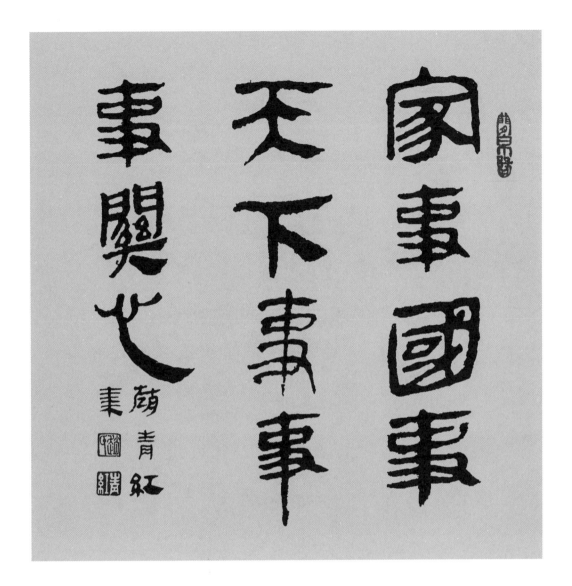

[释文与赏析]

家事 国事 天下事 事事关心

本句出自名联"风声雨声读书声声声入耳，家事国事天下事事事关心"，为明代东林党领袖顾宪成所撰，张挂于无锡东林书院，勉励读书人当以天下为己任。

怀抱者大，选字当大，本方中"家""国""天下""心"诸字即大气隐然，笔画或繁或简，而皆势足意满，境界开阔。几个"事"字穿插其间，轻重大小，各有变化。从此方各字可以品出，古人书写的自由酣畅，不离其宗、不拘其形，法度和自由之间，平衡自在。

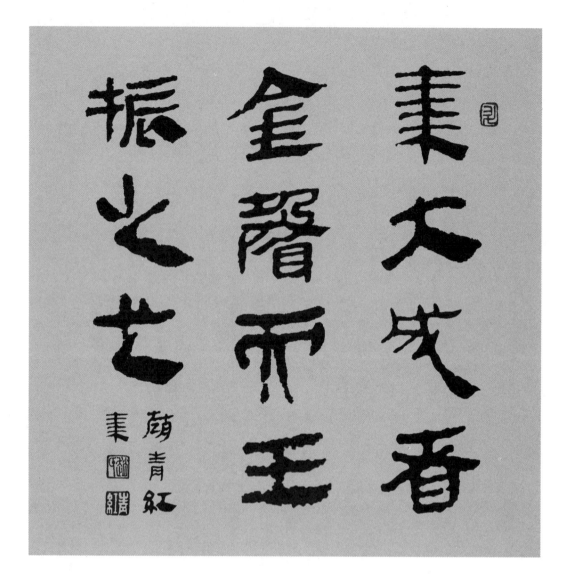

[释文与赏析]

集大成者　金声而玉振之也

句出《孟子·万章下》，原句"孔子之谓集大成。集大成也者，金声而玉振之也"，是孟子对孔子的赞比，谓其才德兼备，如完美乐曲中的钟磬之和。

本方十一字以"四四三"作三行排列，字字有个性，而在全篇之中又显得英华内敛，笔画的粗细、墨迹的浓淡排布相间得错落有致，奉全局一种和谐圆润之感，正如一首美妙的乐曲，某一段乐音美则美矣，但不夺整体之美，此方得之。

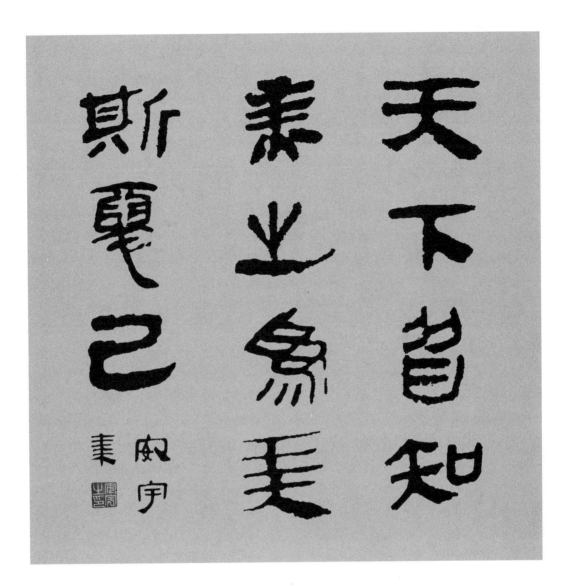

[释文与赏析]

天下皆知美之为美　斯恶已

语出老子《道德经》，意为所有人都知道了所谓的美，同时也就知道了所谓的丑，说的是事物范畴相对相生的关系，美丑是互相定义的，强调了美也就强调了丑。

十一字以"四四三"作三行，"天下"沉雄，"皆知"轻灵，"美之为美"富于变化，"斯恶已"由俏皮而庄重，各美其美，通篇笔画浓淡相宜，落款钤印简洁从容。

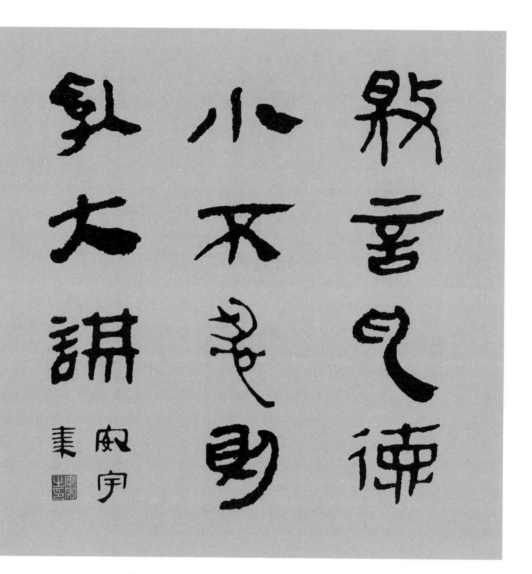

[释文与赏析]

巧言乱德 小不忍则乱大谋

语出《论语·卫灵公》，意为花言巧语有妨德的发扬，小处不节制会败坏大局，劝人做事要实实在在，求根务本。

本例斗方用字清奇，简洁明快，笔墨浓淡相宜，可辨出篆书的痕迹，亦可前窥隶书的笔意，却又有异乎二者的灵动，几有振翅欲飞之状。落款钤印以方形排布缀于末行行尾，据方形之一角，恰然其形，恰然其位。

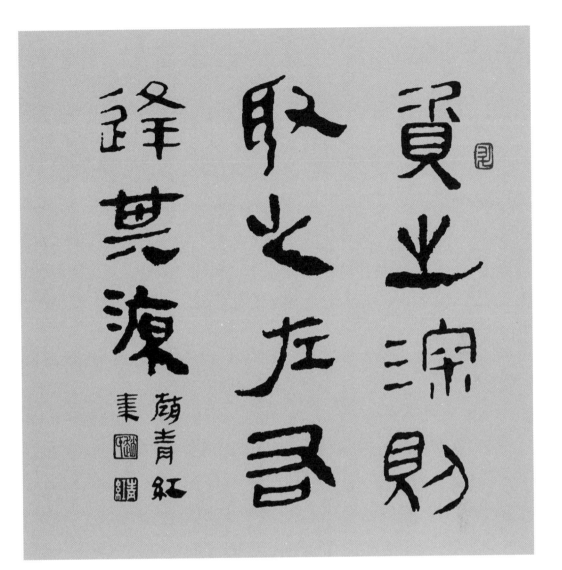

[释文与赏析]

资之深　则取之左右逢其源

语出《孟子·离娄下》，意为积累足够了，就可以左右逢源，运取自如了。原文中"源"为"原"字，系通假字。

本例斗方整体布局行正列斜。列斜向右下，是随了几笔重捺的笔势。但画面是否因此失去平衡了呢？且看，"左"字的长撇，首行"之"字末笔的向上弯斜，以及"其"字最后一点的重写和上挑，加上"则"字"刀"旁在右下角勉力一支等因素，使画面失衡之险顿失。反观之，各字既得"从心所欲"之自由，又对整体的平衡作出了主动的贡献，自由本身即为对规矩（平衡状态）的尊重乃至维护，此种"从心所欲不逾矩"不就是"左右逢其源"的妙谛所在吗？

十二字

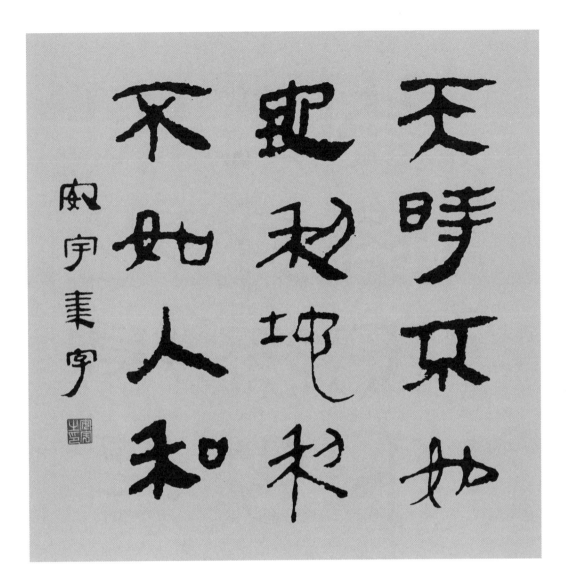

[释文与赏析]

天时不如地利　地利不如人和

语出《孟子·公孙丑下》，意为好时机、好天气，不如好地势；好地势，不如人心齐和人心集。

本例斗方十二字分三行四列，"不如地利""地利不如"相接，前承"天时"后启"人和"，笔墨轻重有别，风格庄谐相异，重字不重样。最后"和"字重写的捺笔有救险之功，成功地避免了整体上的头重脚轻。落款、钤印自启一行，位置安排得当。

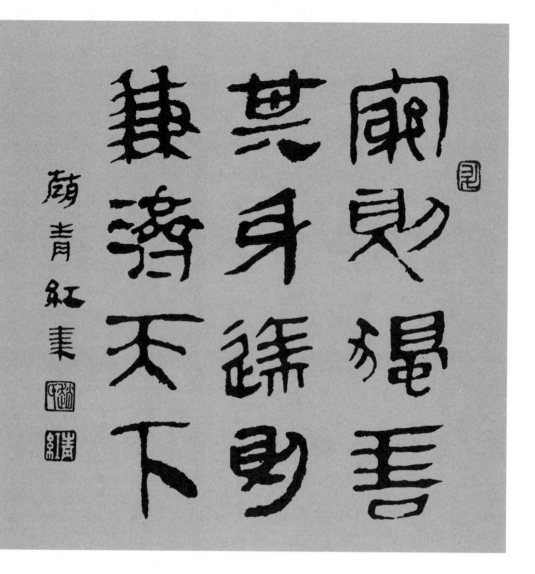

[释文与赏析]

穷则独善其身　达则兼济天下

语出《孟子·尽心》，"济"字在原句中为"善"，后人在传布中将"善"改为"济"，不失原意，在书法作品中也起到了避重的作用。句意为条件不具备时，要不断修养完善自身；一旦有了条件，就要同时匡扶天下、利益他人。

本例斗方各字，包括落款，平行笔画较多，自具一种整齐之美。选字中又注意了笔墨轻重不宜反差过大，所以整体给人以和谐庄重的感觉。三枚印章点缀得恰到好处。

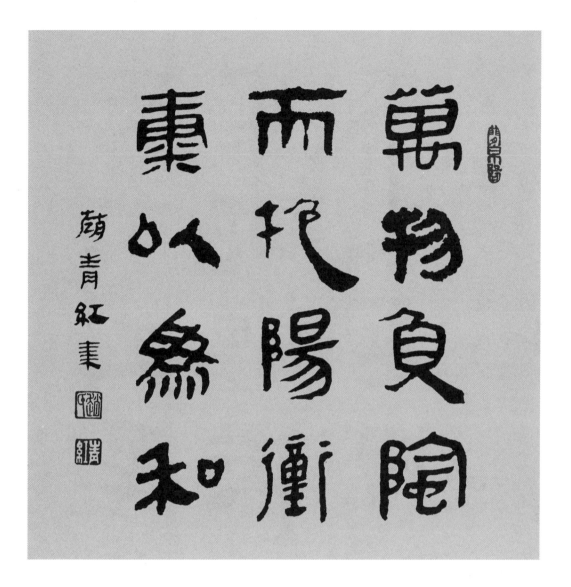

[释文与赏析]

万物负阴而抱阳 冲气以为和

语出老子《道德经》，意为所有的事物都兼具阴阳两种本性，阴阳相互作用使事物稳定存在。

本例斗方选字古朴方正，圆转饱满，刚柔相济，从字的形象中我们似乎能感受到书写者如在表演一段太极舞，势圆力满，举轻若重，不疾不徐，连绵不断，无一笔轻描淡写，亦无一笔夸张造作，画面整体温润祥和、素朴简洁。落款和钤印位置得当，起到了锦上添花的作用。

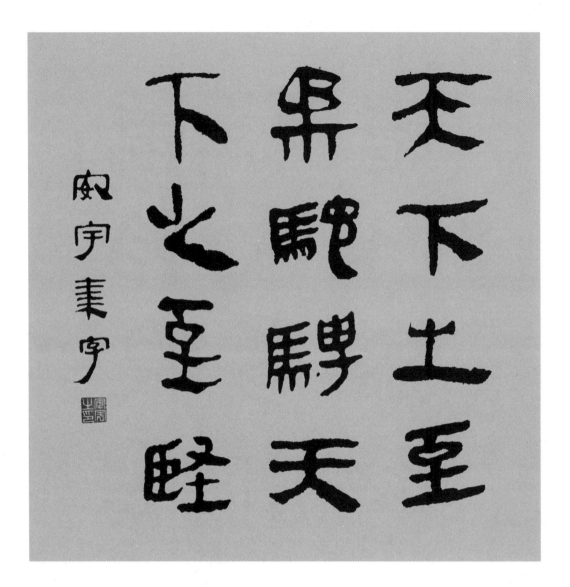

[释文与赏析]

天下之至柔　驰骋天下之至坚

语出老子《道德经》，意为最柔性的力量轻松面对最坚强的力量，这就是尽人皆知的柔能克刚的道理。

本例斗方各字多见棱见角、见边见刃，似铁骨刚锋，有金石之气，可谓刚在其外，而在字内结构或篇章整体上各笔画和各字却尽有相就相扶之意，可谓柔在其中。以柔驭刚，作品本身体现了刚柔相济的追求。落款、钤印大小适度、位置得当。

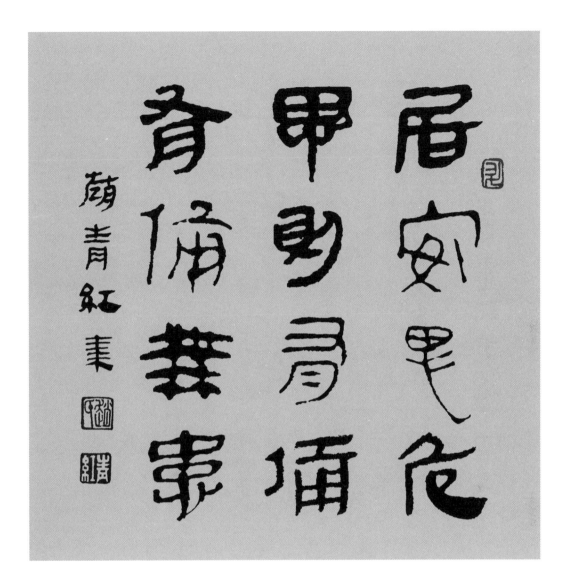

[释文与赏析]

居安思危　思则有备　有备无患

出自春秋左丘明《左传·襄公十一年》，意思为身处安全时要多考虑可能会出现的危险，有所虑才能有所备，有所备就能尽可能避免祸患。

本十二字斗方采取四字三行平均排布，行列分明。选字和布局看似随意，实则颇见心思。首行上下二字墨重，中间二字墨轻；次行和末行分别的"有备"，以及首行和次行的"思"，不仅字形，且有墨色轻重和笔画粗细之别。全篇明暗相间，庄谐并出、动静相宜。

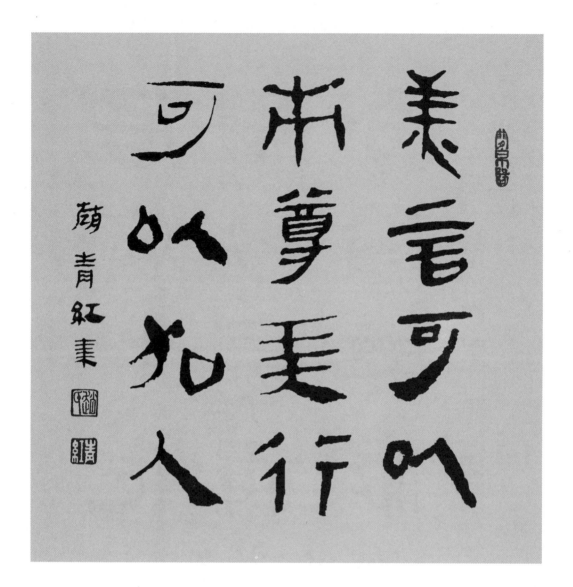

[释文与赏析]

美言可以市尊　美行可以加人

出自《道德经》第六十二章，通常理解为美好的言辞能够换来尊重，良好的行为能够获得拥戴。

本十二字斗方作"四四四"三行排列，笔画粗细有间，墨色浓淡相宜，中行显得中正，着墨少而有砥柱中流之能，左右两行则俯仰生姿，墨色深却无粗拙笨重之虑。

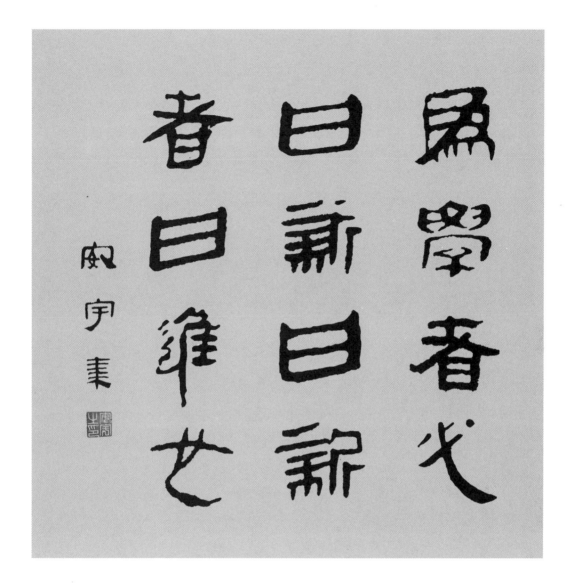

[释文与赏析]

为学者必日新　日新者日进也

语出宋朝程颢、程颐《二程集·河南程氏遗书》，是指君子为学要做到每一天都有新的内容新的收获，这样才能每天进步。

此斗方十三字依然采用四行布局，前三行每四字一行，后以一行一字安排，风格一致，有一体感，穷款红章，简洁明快，自然落于末字下方，装饰性强，似工艺品上饰挂之瑛穗。整幅作品力求字形工整，但不乏巧拙并用，欹正相生之美，如开篇首字"君"右下取势，第二字"子"则往右上迎，后两字则以平势稳住了首行开篇之局。

十三字

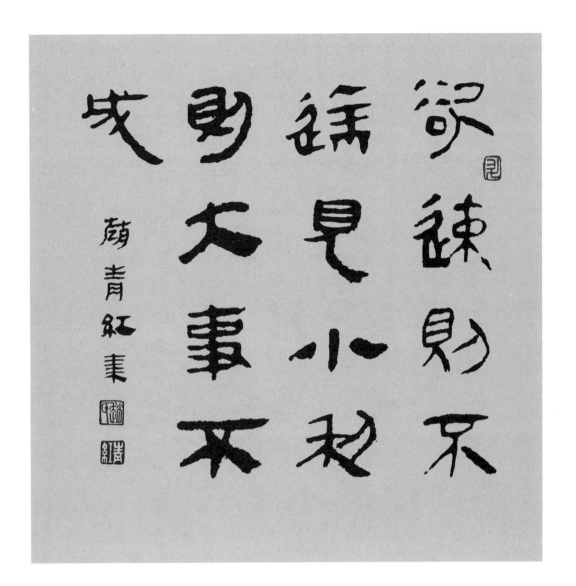

[释文与赏析]

欲速则不达　见小利则大事不成

语出《论语·子路》，意为贪快不利于到达；图小便宜不能成大事。

本例斗方正文十三字，笔势笔画不拘常格，动感十足。观全篇，笔意由纤巧渐而凝重，文尾过渡到落款时，墨迹又转淡，引印迹偏重之首章，使整体布局浓淡相宜。

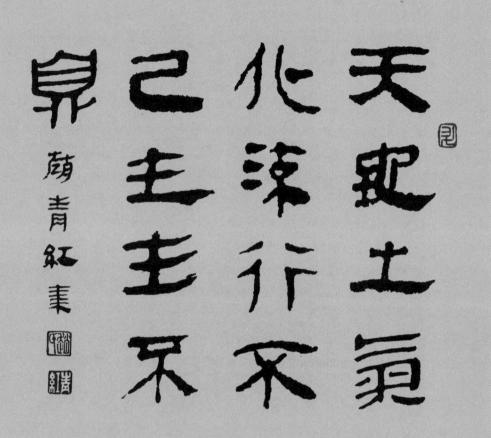

[释文与赏析]

天地之气化　流行不已　生生不息

语出清代戴震《孟子字义疏证·道》，指天地万物处在不断的运动变化之中，无休无止。此斗方十三字以四行布局，最后一字一行，作者毅然将款语及两印安排其下，行短字少，避免了落款中的禁忌。各字字形端庄匀称，笔画的粗细变化有秩，字字如珠，风神秀拔，呈现出纵有行横有列的章法布局，通篇各字风格一致，如行云流水、顺势绵绵而出，正应"生生不息"之意，取得形式和内容的统一。

十四字

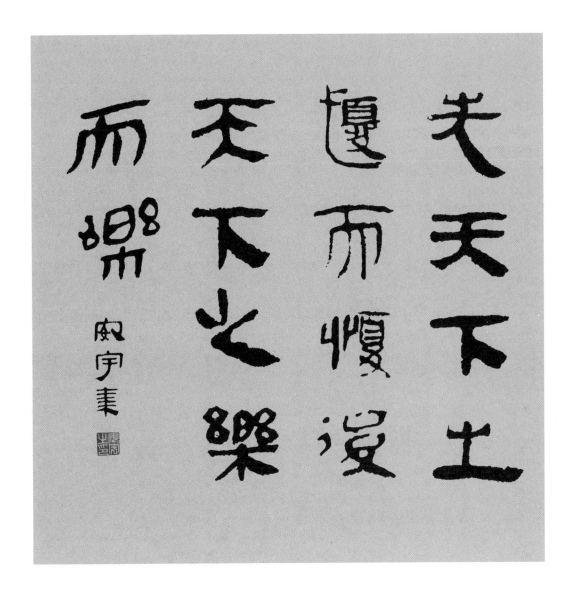

[释文与赏析]

先天下之忧而忧　后天下之乐而乐

语出宋范仲淹的《岳阳楼记》，意为忧在天下人之先，乐在天下人之后。类似于今天的吃苦在前，享乐在后。

此斗方布局完整，十四字分四行布局，前三行每行四字，末行两字，下落一穷款、钤一印足矣。全篇结构工整而不失严谨，呈现首行与第三行字体雄浑，第二行字体俊秀之变化，生动而富有节奏。以粗细互变而避免呆板，不失为书法创作中的一种妙想。

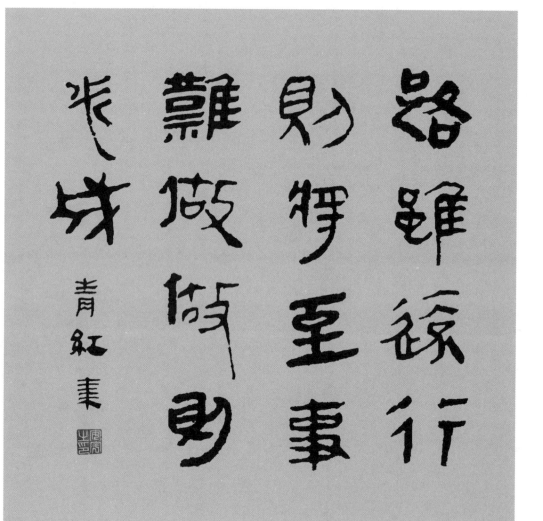

[释文与赏析]

路虽远行则将至　事难做做则必成

语出战国荀况《荀子·修身》，意为路途虽远，只要走下去，早晚必到；事情难做，只要做下去，必获成功。

此斗方作品黑白分明，明暗自然。首字笔画粗浑相差无别，突出了一行一篇之主的地位，末行"成"字笔画相应粗重，与首字交相辉映，起到了"兵头将尾"的作用。文中"重"力求有所变化，以两个"则"字为例，第一个笔画纤细，"刀"旁极具骨感，第二个则相对厚重均匀，"刀"旁灵动地向左下方延伸而去，尚有"屋漏痕"之美，两字比较，粗细悬殊，颇具趣味。

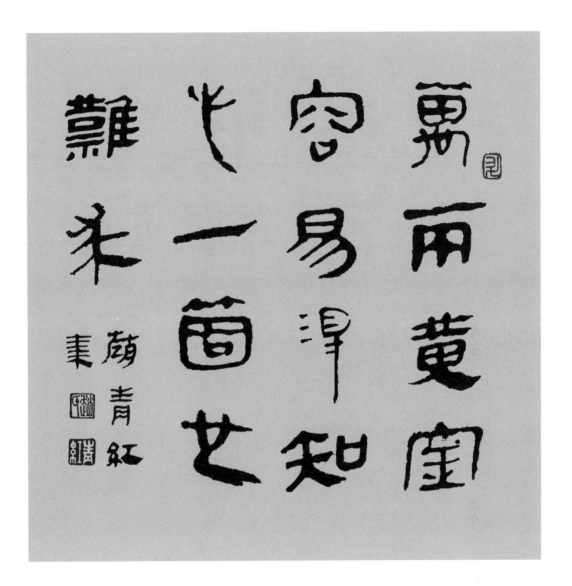

[释文与赏析]

万两黄金容易得　知心一个也难求

语出曹雪芹《红楼梦》的诗句，意为筹集万两黄金虽然很难，但比起知心人的难得来，也还是容易的。

此幅作品排字疏朗，气脉通畅，字形长短、笔画轻重各异。"得"字的竖弯钩用长竖的书写方法，既凸显出帛书的书写特点，又使得文字粗细对比强烈，该作品首字笔画纤细，结字巧稚，似缺一行一篇之主的威严，作者用一长形闲章钤在此处，以助一臂之力，恰到好处。款字用两行文字安排，下钤两印规整饱满，和正文布局较为贴切，呈现一种整体感。

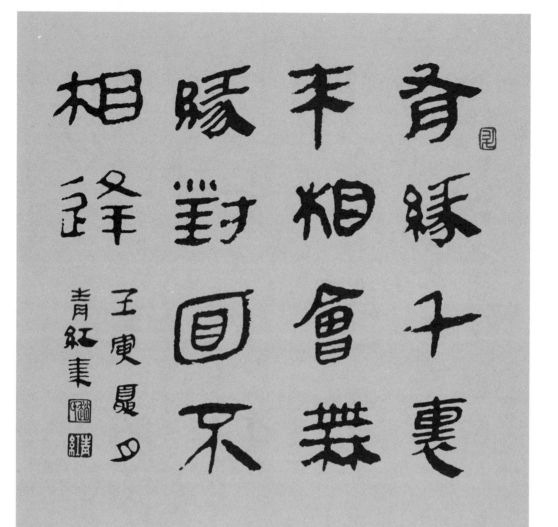

[释文与赏析]

有缘千里来相会　无缘对面不相逢

语出宋代无名氏《张协状元》，句中的"来"在原文中为"能"。意思是如果有缘，即使远隔千里也能相会；如果无缘，就算对面走过，也不会相识。

此作各字多往右上取势，笔画粗细较为统一，风格腴润圆劲，疏朗遒丽，每个字的间距有秩不显呆板，字字饱满有筋骨，满篇规整无一异势。闲章一枚落在"缘"字上方起到画龙点睛的作用，下钤两印使款语更为齐整，"劲往一处使，心往一处想"的画面油然而生。

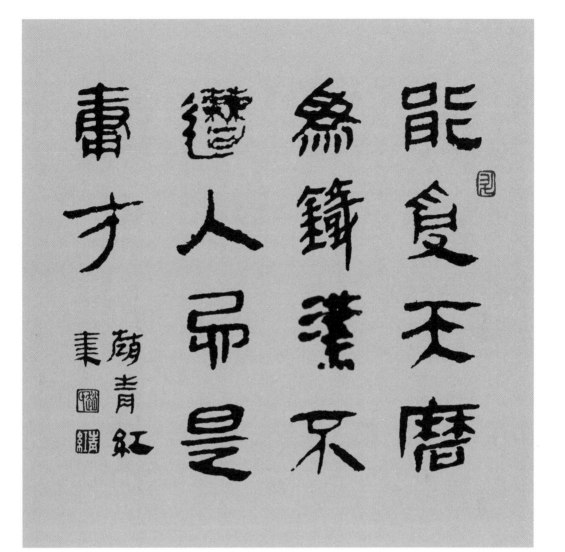

[释文与赏析]

能受天磨为铁汉　不遭人忌是庸才

出自清代左宗棠诗句，意为禁受得住磨炼才算真正的汉子；不能引来猜忌嫉妒，这人恐怕是个庸才。

全篇作品字形端秀，应规入矩无狂怪之态，厚重疏密无臃肿之姿；字多取平势，使全篇节奏平和。题款丁木行候款处，分两行两印布白，平淡天成，恰到好处。

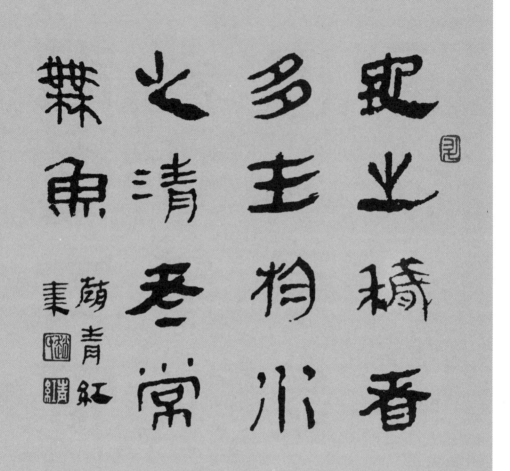

[释文与赏析]

地之秽者多生物　水之清者常无鱼

明代洪应明《菜根谭》和袁黄《了凡四训》均录有此语，意思是越是肮脏污秽的土地越会有生命存在，而清澈见底的水里常难见鱼虾。这是一种人生启示，启发我们要善于包容。此篇斗方共十四字，分四行，前三行每行四字布白，后一行两字安排，字形端庄规整，笔画轻重有别，字体时大时小，或厚实或俊秀，皆任其自然，不求一格，全篇节奏感较强。

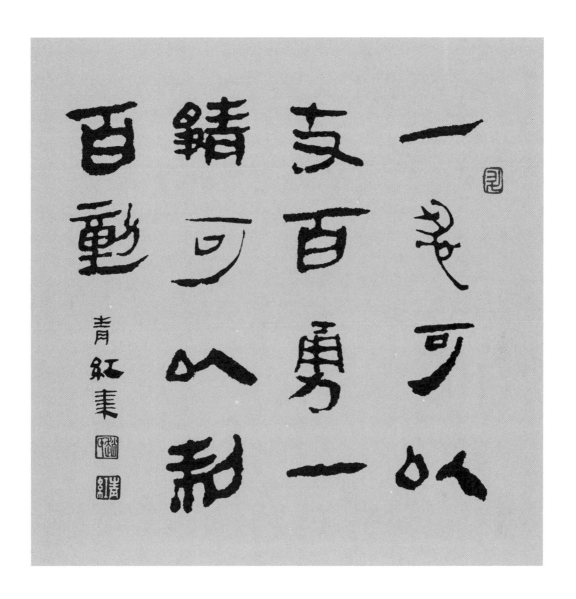

[释文与赏析]

一忍可以支百勇　一静可以制百动

出自宋代苏洵的《心术》，大意是适时有效的隐忍可练"百勇"不敢近前，保持冷静可控制住各种妄动，提示我们要审时度势，保持头脑冷静，不能急躁和盲目出击。

观此作品，各字自有其态，多灵动自然。文中重字较多，三分之二为两两重复，力求变化之外，铺排亦颇费心机。如第一个"可"字，看似慵懒随意，实际最后向左的长撇，是为平衡其上"忍"字的一捺；第二个"可"字，在四周粗笔重画字的包围中，显得颇为俊雅，其横画的瘦细挺以及竖钩变为一曲画，更使得该字陡添锋利，引人注目。题款于左下空白处一行题下，下钤两印，字规印正，合法有度，整幅作品和谐统一。

十五字

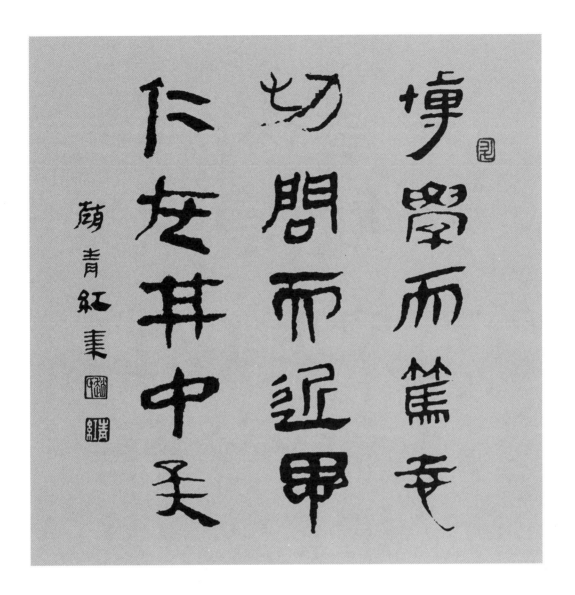

[释文与赏析]

博学而笃志　切问而近思　仁在其中矣

语出《论语·子张》，原句首句为"博学而笃志"。全句大意是广学博学，坚定意志，结合自身和所处的环境去思考、去辨问，这个过程其实就是在实践仁道啊。

整幅作品按横列竖行的章法布局，分三行安排，每行五字，均匀整齐，庄严典雅。该作品既注意了重字的变化，重而不同，又注意了各字不同取势间的协调和谐，变化多姿而无狂怪之态。首字"博"字活泼且小于正文他字，作者在该字末尾笔画取左势而右留有空白处，钤一长印闲章，使该处饱满丰富，起到了闲章补白镇边平衡轻重的作用，使闲章不闲。

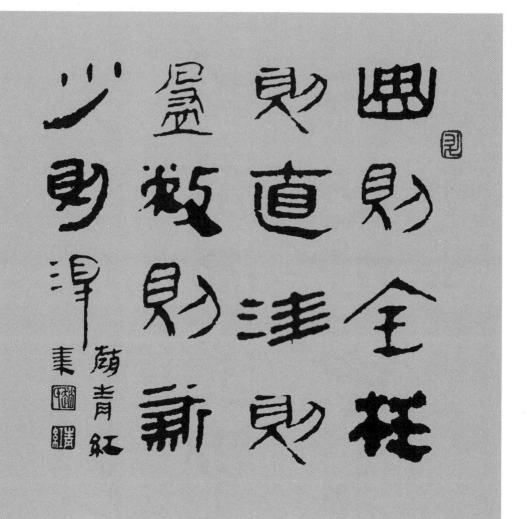

[释文与赏析]

曲则全　枉则直　洼则盈　敝则新　少则得

选自老子《道德经》，"曲则全，枉则直，洼则盈，敝则新，少则得，多则惑"句，大意是顺势而弯往往能自我保全，受得枉屈往往可得到伸展，低洼是充盈的前提，陈旧是创新的先导，少取才能直得，得的多了反而会迷失自我。

此斗方全篇十五字，分为四行，布局前三行四字一行，后一行三字落墨，笔画遒劲纤细，间杂参错，字体墨浓者丰盈饱满；字体俊秀者劲挺爽利。全篇书写自然，生动多姿。正文最后一字似有压抑憋屈之感。款字落在旁款处，按两行两印安排，似给最后一字的憋屈减压透气和助力。

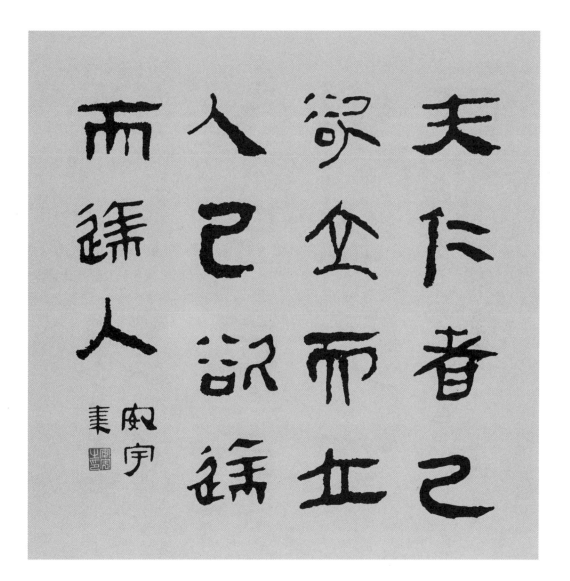

[释文与赏析]

夫仁者 己欲立而立人 己欲达而达人

选自孔子《论语·雍也》，大意是说，追求仁的人，自己想立得住，也要帮助别人立得住，自己想要抵达什么，也要尽力帮助别人抵达。

整篇作品根据字形着意分布，笔画粗细、字体大小安排得当，生动活泼却又显得自然随意。重字者力避雷同，如"欲"字，首出者字笔画多不连属，然笔断意连，舒朗活泼；再出者点画厚实，字势憨态可掬。观其字画变态，用其字体变化，看似漫不经心，实则必有奇思妙想之心方可择之、用之。

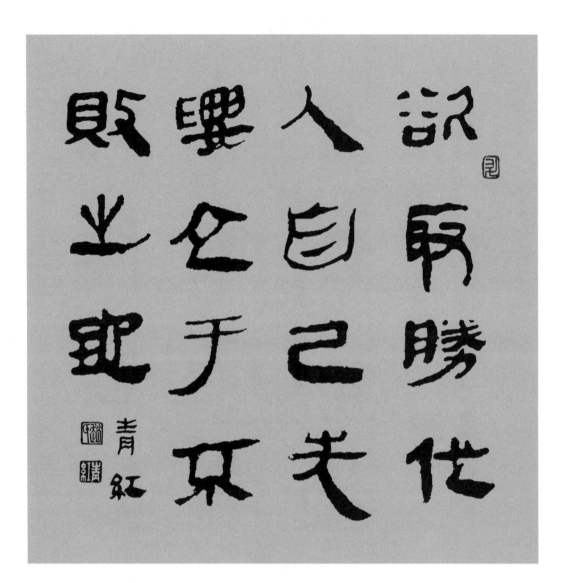

[释文与赏析]

欲取胜他人　自己先要立于不败之地

立于不败之地，语出春秋时期孙武《孙子兵法·形篇》，此篇说明地形对于战争的重要性。本句是说要想取得胜利，自己先要占据不被别人击败的有利地势。

通篇作品严整气满，字体风格一致，字的大小、线条粗细，多以厚重严谨、平稳素朴结体示人。少数笔画纤细者，清劲洒脱舒展，起到了活泼画面的作用。整篇作品气息贯通，整体协调。

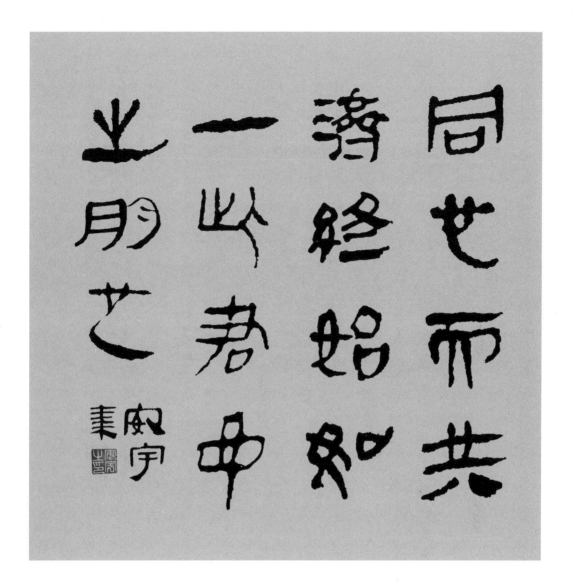

[释文与赏析]

同心而共济　终始如一　此君子之朋也

出自宋代欧阳修《朋党论》，原句为"（君子）所守者道义，所行者忠信，所惜者名节。以之修身，则同道而相益；以之事国，则同心而共济；终始如一，此君子之朋也。"大意是说君子因为遵循着共同的修身准则和做人原则，因而能够互相扶助，始终如一，这种君子之间的联合不同于小人之间追求一时利益的纠合。

此幅作品共设四行，前三行每行四字，最后一行三字，下空一候款处，穷款独印，方形排布，与正文风格甚搭。观整幅作品，直似自由创作，一墨而就，一气贯通，堪为佳构。

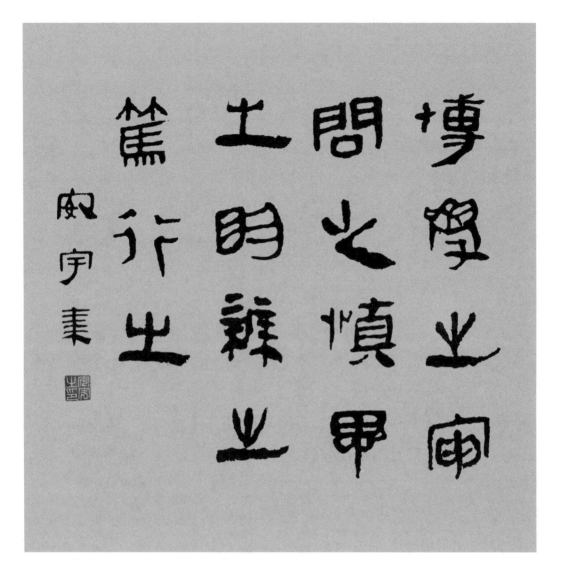

[释文与赏析]

博学之 审问之 慎思之 明辨之 笃行之

语出《礼记·中庸》，意思是要博学多才，就要对学问详细地询问，彻底搞懂，要慎重地思考，要明白地辨别，要切实地力行。

此十五字斗方分四行平均分布，行列分明，字体大小无别，字距均衡匀称，笔画粗细爽目。最引人注目处是文中五个"之"的处理，不仅一字一样，且位置相错，避免了呆板，增加了活力。

十六字

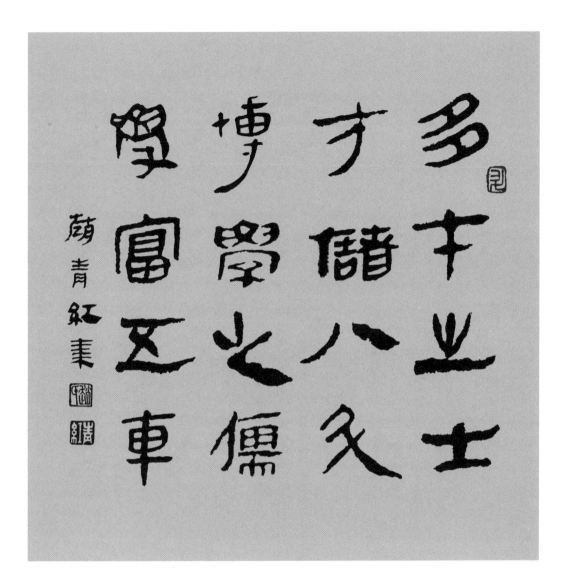

[释文与赏析]

多才之士　才储八斗　博学之儒　学富五车

清代程允升《幼学琼林·文事》首句即此，大意是说，要成为多才之士，需向三国时的曹植看齐，号称掌握了天下十之七八的学问之博学者，得向战国时的惠施看齐，才是真正的学问渊博。

本十六字斗方作品疏朗通透，单字各有神采，队列泾渭分明。四行四列，字体大小、字距行距基本相当，方方正正，较为完美地体现了斗方幅式的典型特征，有一种散淡娴雅的艺术效果。前钤印一首章，位置适当，后钤两印，距离适中。

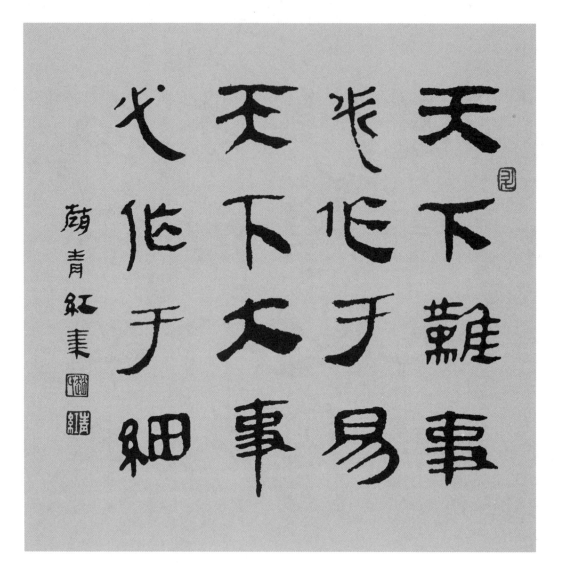

[释文与赏析]

天下难事必作于易　天下大事必作于细

语出老子《道德经》，原句是："为无为，事无事，味无味。大小多少，抱怨以德。图难于其易，为大于其细。天下难事必作于易，天下大事必作于细。是以圣人终不为大，故能成其大。"说的是事物的发展和做事的道理，大意是说对付难事要从简单时和简单处做起，早解决，逐步解决；对付大事，要从其细微时和细微处做起，早做，一点一点完成。本幅作品仍采用四行四列布局，行清列明，端端正正，完美体现斗方的典型特征。文中重字较多，其在本文中的分布特点是两两隔行相对，列列不绝重字，如照哈哈镜，彼此神异形似、神似形异、颇为有趣。此种变化之美，必识趣者方能为之、方能赏之、乐之。

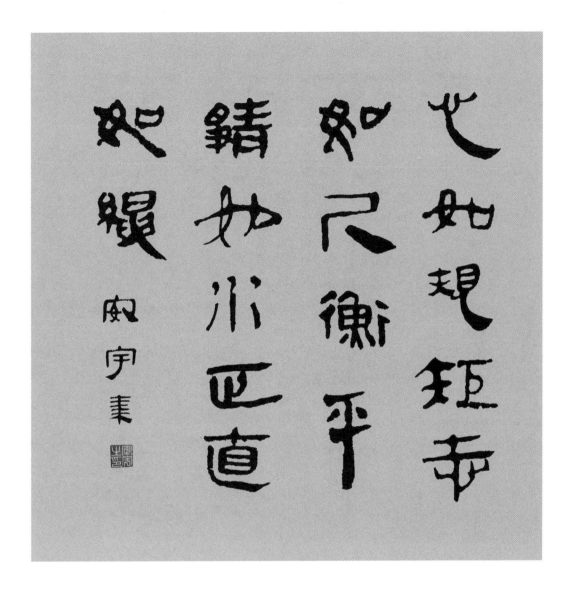

[释文与赏析]

心如规矩　志如尺衡　平静如水　正直如绳

本句出自汉代严遵《道德指归论》(亦名《老子指归》)，它是解读老子《道德经》的一部著作。这句话的大意是说，内心要有坚持，如规、矩一样不移；志向要坚定，像尺衡的始终如一；要保持水一样的平静；为人要正，如坠直的绳子。

作品每行字数不等，随字形按"五四五二"自然排布，有行无列，参差错乱。各字率性洒脱，大小基本相当，整体给人一种清秀空灵之美。次行和末行字数较少，而笔画相对丰满，宽博气度充满字里行间。行距适当，气脉通畅。落款简洁大方。

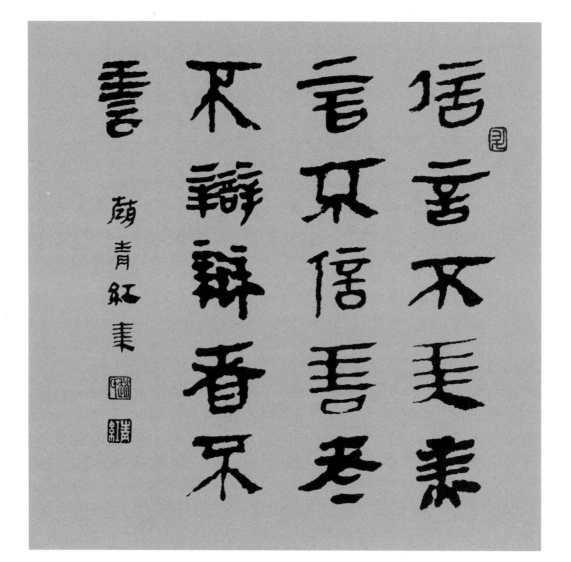

[释文与赏析]

信言不美　美言不信　善者不辩　辩者不善

语出《道德经》第八十一章，大意是说真话往往不好听，好听的话往往不真诚；善心的人不会和你争论是非，和你争论是非的人往往发心不善。

此斗方作品为十六字分四行布局，前三行每行五字，末行一字，有违单字不成行之规，好在行短字少，正好下落一名款及钤印两枚相接补正。整幅作品布局工整明朗，字体厚重古朴，纵有行横有列，并留意重复字的变化，如四个"不"字，一字一形，形形不离其本，妙趣横生。

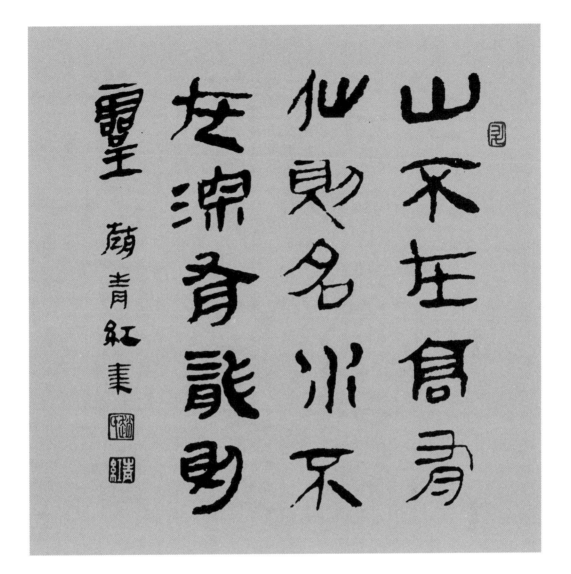

[释文与赏析]

山不在高　有仙则名　水不在深　有龙则灵

语出唐代刘禹锡《陋室铭》，意思是山不在于有多高，有仙人就会使它扬名；水不在于有多深，有神龙就会使它灵气顿生。

此斗方布局和上幅斗方布局相同，为"五五五一"排布，字体取用注重体势的变化，笔画多者则笔画厚重，结体稳健；笔画少者也力争撑满写足，并多活泼灵动之态。引首章钤在首字取右上势的空缺处，较好地起到了闲章补白的作用。下钤两印和引首章遥相呼应。

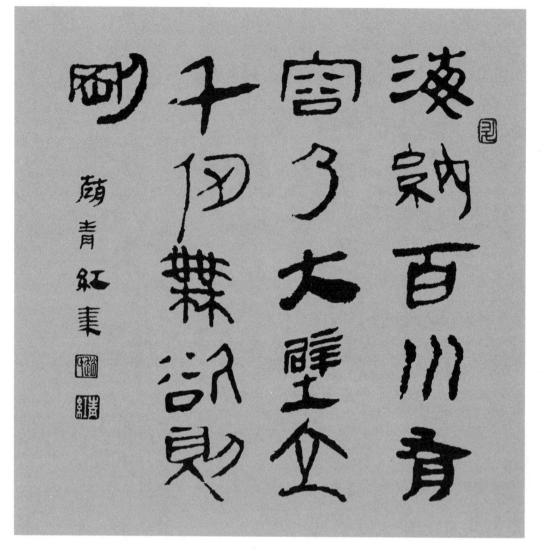

［释文与赏析］

海纳百川　有容乃大　壁立千仞　无欲则刚

这是清朝林则徐的一幅自勉联，彰示于他在广州禁烟期间的府堂。字面意义是说大海接纳百川，因能容而成就其大；千丈之壁巍然挺立，因无所欲则能尽逞其刚正不阿，表明一种绝私成事的心志。

此斗方作品，十六字作"五五五一"布局，末字独占一行，虽有孤军之嫌，但在横列中仍和全队保持了步伐的一致。落款和在末行之下亦起到补白和小秤砣坠千斤的效果。满篇字笔画或粗或细，轨迹或弯或直，身子或正或斜，着墨或轻或重，步伐或轻妙或稳健，各尽其态。如此章法茂密，自生一种杂错之美，有似作者的思绪随意而惬意地起伏波动。

参考文献

［1］唐金岳 . 马王堆帛书书法大字典 . 长沙：湖南美术出版社，2010.

［2］李元秀 . 书法·章法 . 北京：北京燕山出版社，2012.

［3］孙敦秀 . 书法幅式入门 . 北京：国防大学出版社，2011.

［4］周倜 . 中国历代书法鉴赏大词典 . 北京：北京燕山出版社，1990.

后 记

投笔付梓，心情激动而忐忑！

这本《帛书集字斗方幅式及欣赏》作为恩师孙敦秀先生倡导建立的简牍书法艺术院组织撰写的《简牍书法研究丛书》（第二辑）之一，其承担的使命是展示简牍书法之美、普及简牍书法之识，不知道这本小册子完成了这个任务的几成。

本书呈现给读者的斗方作品，其内容尽为集字摘句——字多取自马王堆帛书资料；文多为我国传统文化经典中的格言警句，读者耳熟能详。唯其部分形式，即字句的铺排布局是作者尽心竭力之处，略附简短的赏析性文字，主要说明文句的出处、字画笔势的特征、章法的立意等内容。

郑重感谢恩师孙敦秀先生的提携和悉心指导，感谢民族出版社对简牍书法艺术的慧眼和扶持。诚望读者方家对本书提出批评。

作者

2023 年 2 月 2 日

图书在版编目（CIP）数据

帛书集字斗方幅式及欣赏 / 赵青红，安宇著 . -- 北京：
民族出版社，2023.7
（简牍书法研究丛书 / 孙敦秀主编）
ISBN 978-7-105-17024-1

Ⅰ . ①帛… Ⅱ . ①赵… ②安… Ⅲ . ①帛书文字—书
法—鉴赏 Ⅳ . ① J292

中国国家版本馆 CIP 数据核字 (2023) 第 130232 号

帛书集字斗方幅式及欣赏

策划编辑：宝贵敏　　马少楠
责任编辑：宝贵敏　　马少楠
书名题字：孙敦秀
封面设计：北京东方乾坤文化传媒有限公司
出版发行：民族出版社
地　　址：北京市东城区和平里北街 14 号
邮　　编：100013
电　　话：010-64228001（汉文编辑二室）
　　　　　010-64224782（发行部）
网　　址：http://www.mzpub.com
印　　刷：北京中科印刷有限公司
经　　销：各地新华书店
版　　次：2023 年 7 月第 1 版　2023 年 7 月北京第 1 次印刷
开　　本：787 毫米 ×1092 毫米　1/16
字　　数：150 千字
印　　张：10
定　　价：65.00 元
书　　号：ISBN 978-7-105-17024-1/J · 868（汉 472）